精緻手繪
POP
應用

序言：

此書所要介紹的是各種POP廣告的應用方式，從最基本的書寫工具、字形設計、插圖技巧、版面構成到場合的應用都有極為詳細的介紹，同時也開創更多POP廣告的發展空間及設計方向，你將對POP廣告有更新、更明確的認知，尤其書中對POP廣告的應用，分析的非常透徹，希望能激起你對POP廣告專業知識產生興趣，這一系列的精緻POP叢書、每本所介紹的內容都有最新POP設計主導，從技巧至理論，硬體至軟體，都可讓你有滿意的答覆，在此作者本身希望藉此叢書的發表，能對POP廣告價值做正面的提升、更希望你能一起加入POP的行列！

執行製作：莊景雄、簡志哲
插圖繪製：吳銘書、游義堅
文案撰寫：陳少美

目錄

第一章
POP廣告的應用

在社會風氣逐漸的走向分工專業化,任何的事與物不能輕易的下定論,得經過周全的企劃與實際的設計應用,所以在此本書將詳盡的介紹POP廣告的應用方式,從最基本的材料應用、字體設計、插畫技法、版面構成到場合的應用,讓您能徹底的了解POP廣告的利益與價值,並能實際的應用在適合的場合及促銷活動的策略上。讓POP廣告所扮演的角色呈多元化的發展。

一、書寫工具的表現形式

工欲善其事必先利其器,首先我們先從點談起(材料的應用),麥克筆是製作POP時不可或缺的專業工具,它能快速方便的創作出具時效性的海報,並能做多方面的變化,筆的大小及形狀都可依促銷活動所需及場合應用來決定,還有平塗筆及軟毛筆也是製作POP不可或缺的要角。平塗筆可解決深底海報的困擾,軟毛筆可讓具中國味道及較有個性的海報更有特色,當然還有一些的輔助筆如立可白、色鉛筆、粉臘筆、勾邊筆等都是在創作POP時的最佳拍擋!所以身為一個POP創作者應作多方面的嘗試,才能讓作品更具可看性。

二、POP字體的應用

接下來介紹給各位的是POP字體的應用,在精緻手繪POP字體這本書中已很詳細的介紹各種字的寫法及變化,在這將為各位做更進一步的探討,讓單獨的要素實際的應用在海報的設計上,將正字、活字、變體字,配合主標題、副標題、說明文、指示文在海報上做各種不同的編排,以方便你在製作POP時的參考,從活潑的場合至嚴肅的賣場,就大眾化的編排到高級的設計,你將能更深入的了解POP廣告企劃的重要性。

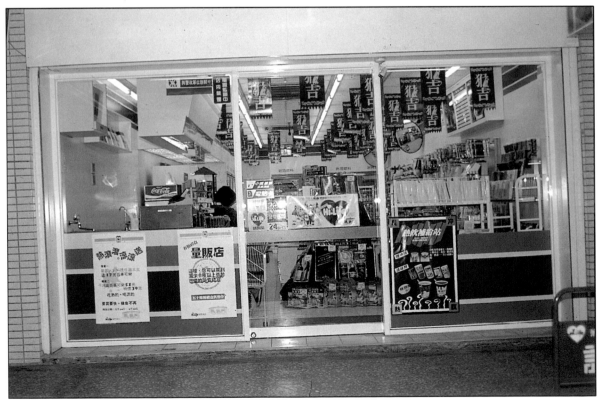

● 活絡賣場的POP佈置

三、POP字體的設計

　　在一般美工人員普遍的認知，POP字體只要將筆劃把方格填滿即可；其實不然，在書寫POP字體可加入一些合成文字的設計理念，就可讓字體呈現各種不同的風貌，在此書中除了介紹各種不同的合成文字外還介紹藝術字的書寫技巧及字與圖的裝飾，讓POP字體的表現空間不再局限在八股的格式裡，每種POP字體都有其個性與魅力，但基本的架構也是在書寫字體應切合的使用以達成統一中求變化，變化中求統一的原則。

四、圖案的表現應用

　　基本上簡單的插圖技巧可細分成抽象化、造型化、具象化等，以上幾種的表現形式都可靈活應用在所需的場合，不僅能以簡單大方的幾合圖形來塑造獨特的抽象風格，也可應用筆觸的流線形強調造形的美態，甚至以具象化的表現手法呈現出物的真實感，每種表現手法都有其發展的空間，當然在創作時能切實的配合天、時、地、利、人、和，應可製作出理想的POP廣告。

五、插畫上色技巧的應用

　　在琳瑯滿目的美術用品中，為了發揮「物盡其用」的做事態度，基本上也有精緻感的區分、凡越接近實際日常生活所應用的物品，其效果越精緻。在前面精緻POP海報中也有提到何謂精緻感，除了粗細、手續外應在加上「實際應用」。所以在此所提的上色技巧要講也就是不同顏料的上色方式，像麥克筆所彩繪出的效果就略遜廣告顏料。那當然了廣告顏料其精緻感也沒有壓克顏料來的精緻，以此類推不同的上色技巧與所要表達的展示空間很明顯是與精緻感相輔相成的。

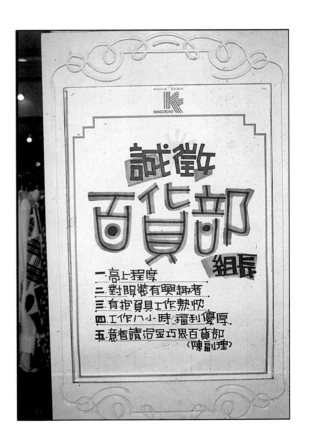

六、版面構成應用

　　在此將詳細的介紹如何創作出一張極完整的POP海報,如何應用字體、插圖及使用材料並注意到版面的配置等製作技巧都會有很明確的交待及講解,以幫助您在創作時的思考方向。

七、場合的應用

　　這也是此本書主要介紹的重點,一個好的POP促銷廣告最應注意的就是如何依時間、地點、促銷對象,做不同點及不同所需的促銷,所以POP廣告的發展空間不是單獨的它擁有放射狀的行銷途徑。一個POP廣告若包含太多的促銷策略,易混淆消費者的購買意識,因此因當將要素做適當的分工,如建立優良的企業形象POP,活絡賣場的拍賣POP,活動POP,促銷POP,一年行事的最基本規劃如季節POP、節日POP、節慶POP…等,堅守各個崗位

必能全面出擊成功的完成促銷廣告。

　　由以上這幾個應用方式,從硬體到軟體、技術到智慧都有著密不可分的關係,更證明了POP廣告未來發展的空間是非常的多元化。

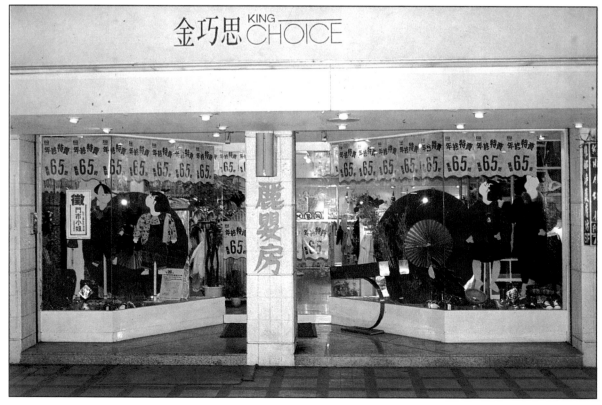

● 有經過企畫的POP佈置

● 超市促銷POP

● 超市促銷POP

● 百貨資訊POP

● 百貨資訊POP

第二章
書寫工具的表現形式

在POP廣告硬體方面所使用的材料是很廣泛的，基本上只要是牽涉到設計都可應用在POP廣告的創作上。首先介紹給各位的是書寫工具的表現形式，其內容包括筆的介紹、使用的方式、適用的場合，以方便各位在製作時的參考。

麥克筆：這是最為普遍及最經濟的工具，除了有水性及油性的區分，還有各種大小，形狀，你可依自己的需要而做選擇，在精緻手繪POP字體這本書中有極為詳細的介紹，時效性較短的促銷海報以麥克筆繪製便可達到賞心悅目的效果，除了書寫字體外還可用來畫插畫、做裝飾。配合賣場決定紙張、字體及使用的方式。像展示於室外的POP應運用油性麥克筆以防止褪色及破壞。並依紙張的大小判斷筆的粗細應用，所以每種麥克筆在創作時若都能兼備的話便能繪製出多樣化且實際的POP海報，各位必需確認要做出好作品就應做投資，並切記在選購材料時要貨比三家喔。

平塗筆：其握姿及寫法大致上跟麥克筆大同小異，應用的場合屬於深底的海報或較精緻的形象海報，也可用來平塗繪製廣告顏料的精緻插畫。無論書寫字體或畫插圖其配合的顏料濃度要適中，以不露出底色為原則，並時時刻刻將筆毛修整齊以方便書寫。其中筆的大小種類繁多在選擇時可跳號購買，並注意筆毛是否齊，彈性好不好。最大的筆可運用平塗排筆來替代。這樣在製作深底海報便能萬無一失。

毛筆、水彩筆：這兩種筆的書寫空間相當的廣，其表現的形式的多元化，較易塑造獨特的風格，如茶藝館、骨董店、畫廊、個性坊、酒吧等強調自我主張的行業。

在繪製此類的海報時盡量的放鬆自己盡情的展現流暢感，搭配墨汁、廣告顏料使用更是絕妙的組合。必需具備的書寫工具以大、小楷各一枝，水彩筆、圓頭、平頭跳號的選購大、中、小各一枝，這樣在製作時工具就極為的充裕，必能做出具程度的POP海報。

綜合以上三點，除了各點可單獨的應用外，也可一起運用在海報的製，以下為各種筆的應用方式以提供您在製作時參考。

● 握筆時與紙張需成45°斜角以方便書寫

● 筆與紙張必需達成親密關係且坐姿需與畫面成平行

■麥克筆書寫示範

● 平口式麥克筆書寫情形（適合於主標題）・有12・20・30m

● 暫刀式麥克筆書寫情形（適合於主標題）

● 水性麥克筆書寫情形（適合於副標題）暫刀形

● 油性麥克筆書寫情形（適合於主標題）暫刀形

● 單頭水性麥克筆書寫情形（適合於說明文）暫刀形

● 雙頭水性麥克筆書寫情形（適合於說明文）暫刀形

9

● 麥克筆應用範例

■麥克筆範例： 此種字體可依筆的大小再各取所需，也可依場合，再選擇性質（油性或水性）這樣即能創作出多樣化的海報。

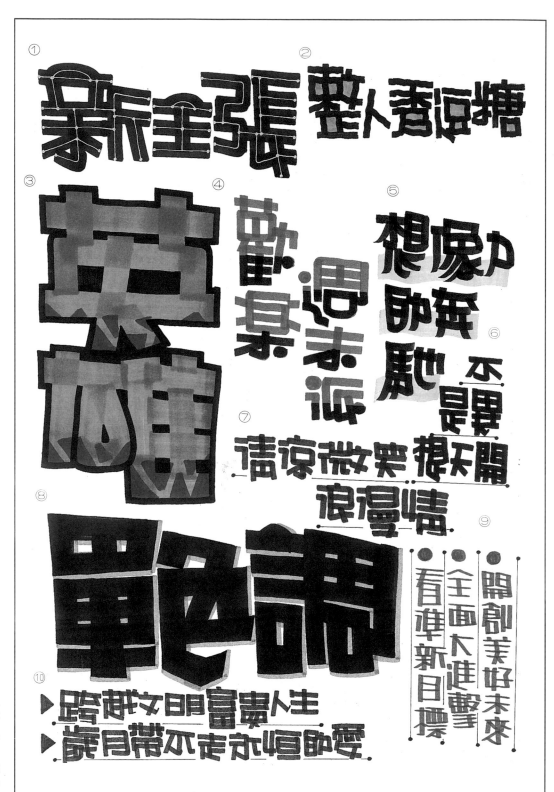

①採12m.m油
性麥克筆書寫
（主標題）
②採水性小天仗
彩色筆書寫（副
標題）
③採20m.m油
性麥克筆書寫
（主標題）
④⑤採油性麥克
筆書寫其大小相
當於小天使彩色
筆（副標題）
⑥⑦採小型水性
麥克筆書寫（說
明文）
⑧特粗麥克筆所
書寫（主標題）
⑨⑩採雙頭麥克
筆書寫（指示文）

10

■平塗筆書寫示範

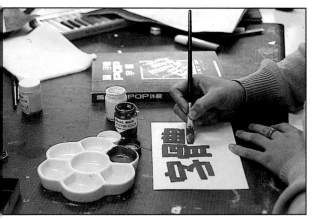

● 運用濃度適中的廣告顏料書寫主標題（10號筆）

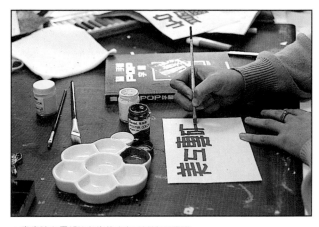

● 書寫時必需將筆劃修整齊（6號筆）副標題

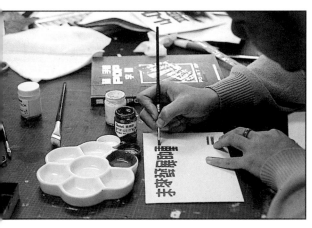

● 運筆的方式跟麥克筆大同小異（2號筆）說明文

● 墨汁也是書寫POP時的法寶

● 深底紙張最適合平塗筆書寫

● 立可白是框邊的最佳工具

● 平塗筆應用範例

■**平塗筆範例**： 平塗筆較適合深底的海報其書寫方式大致與麥克筆雷同。

① 愛到最高點

② 筆年

③ 超跑站

④ 凡人無法抗拒的
甜美舒暢新鮮好吃

⑤ 西部開拓的精神是男性
性備的勇氣振作吧！

⑥ 寶啟的大地使您容光煥發.正確的品
味慎重的選擇一夏.享受來自北國寒地
的新口味！

①運用8號平塗
筆所書寫（副標
題）
②運用10號平
塗筆所書寫（主
標題）
③運用6號平塗
筆所書寫的直粗
橫細字（副標題）
④⑤運用4、2
號筆所書寫的說
明文
⑥運用零號筆所
書寫的指示文

軟毛筆書寫示範

●運用大楷毛筆書寫主標題（變體字）

●運用中楷毛筆書寫副標題（變體字）

●運用小楷毛筆書寫說明文（變體字）

●運用圓頭筆書寫變體字

●用墨汁勾邊使主題明顯

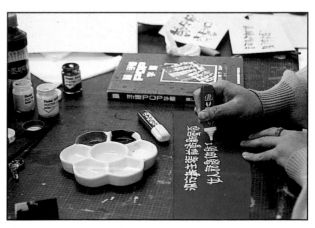

●也可運用立可白書寫字體

● 軟毛筆應用範例

■軟毛筆範例： 此種字體適合運用於較具風格，傳統味道的海報，可採用毛筆或圓頭筆，可依筆的大小，書寫不同的海報要素。

① 採圓頭筆書寫的變體字（副標題）

② 採大楷毛筆書寫的收筆字（主標題）

③ 採中楷毛筆書寫的斜字（副標題）

④ 採小楷毛筆書寫的變體字（說明文）

⑤ 採小楷毛筆書寫的花俏字（說明文）

⑥ 採中楷毛筆書寫的闊嘴字（副標題）

⑦ 採白圭筆書寫的變體字（指示文）

① 肢體語言

② 王國神話

③ 印象色系 風情 時代的領航員

④ 搜不遺漏這種出色的拿波里 飲料，真北結合夏日歡樂營火

⑤ 成熟的裝扮 高貴的氣質 心愛的寶貝

⑥ 把握現在 創造自我空間

⑦ 微醉的浪漫風情！添美的訊息，清涼身姿·為房間增添春季旅行能品味或破的宝貝·讓助光臨·廚房不已品酒大會來待徐

14

● 綜合應用

● 麥克筆範例

● 麥克筆範例

● 平塗筆範例

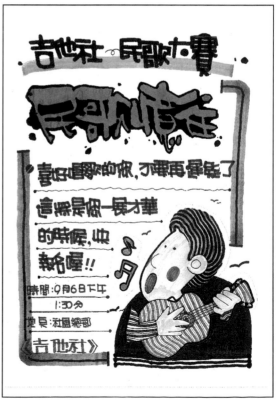

● 軟毛筆範例

第三章
POP字體應用

此單元將詳細的介紹正字、活字、變體字,在各式海報上的編排運作,除了將主標題、副標題、說明文、指示文配合實際應用的場合而加以選擇字體。如**正字**給人較整齊、高級、嚴肅…等感覺,字體拉長就適合應用在服飾、美容、精品較屬於女人味的行業。另一方面正字有呆版生硬的訴求形式,所以較具說服力。通常一般的告示海報或訊息海報應用正字來書寫亦能傳達行事上的訊息。才能與員工或顧客做正面的溝通,在文字的編排上通常以齊頭齊尾的形式為主導,當然可應用較活潑的編排技巧破壞正字的整齊感,以達到求新求變的原則。

活字的編排空間就相當的花俏,由於字體本身的差異變化相當的大,所以在編排文字應考慮要素之間的關係,避免互相衝突的情形發生,一般的促銷POP都可應用活字來書寫,其字體的種類非常的多變化,間接的選擇機會也比較廣。像圓角字、闊嘴字,是活潑的象徵應用在促銷的策略上是非常的適合。破字與收筆

字有幾份神似毛筆字所以在書寫較具個性的促銷海報時也可列為參考,像翹脚字、梯形字……等也都有適合的場合及促銷形式的應用,至於在編排上可應用較特殊的設計,如三角形、斜向、不規則等易活絡版面皆可讓海報有不一樣的訴求空間,由以上敍述可知活字是非常的大眾化。任何的場合及任何的販賣意識,在活字中都可找到最切合的搭配。

變體字、藝術字的編排形式也都能導循正字、活字的設計方向而稍作更改,必可靈活的運用在海報的繪製上,變體字因筆的關係所書寫的字體能龍飛鳳舞展現獨特的風格,字體的變化也有很多的方向,所以在製作較特別的海報時便是一大法寶。其編排及應用場合以「隨心所欲」形容最為的恰當,但也需考慮「實際」的問題不可亂無章法,所以變體字及藝術字在版面的編排時需考慮雜而不瑣碎,這樣在海報的視覺效果必屬佳品。

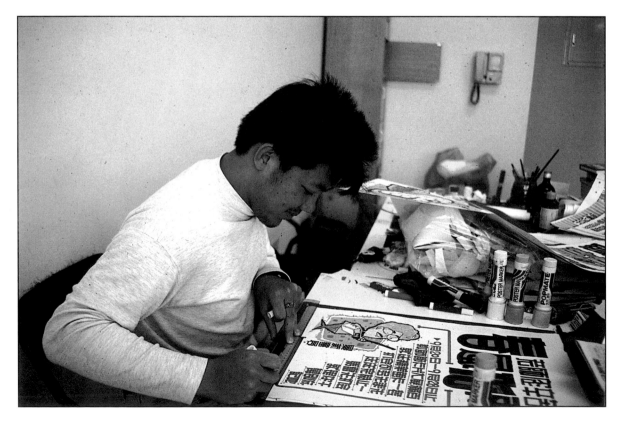

■**正字主標題** ：主標題顧名思義就是需一目了然，適合應用在公告式的海報，是一種
較具說服力的表現方式。

① 橫式編排（打點字）
② 方形編排（翹腳字）
③ 方形編排（圓角字）
④ 大小編排（角度字）
⑤ 橫式編排（斜字）
⑥ 直式編排（直粗橫
　　　　　　細字）

● 正字副標題編排應用

■ 正字說明文： 適合應用於活潑的場合，但需切記字不宜太多以免太過複雜，字形的
變化可依場合作最切合的選擇。

① 絕佳好滋味♪

② 跳樓大拍賣

③ 房屋到期

④ 為青春加足包裝

⑤ 主婦的好幫手

⑥ 運氣好彩頭

⑦ 傳生鈦活報新新新品味商標力味

⑧ 喜悅已此

⑨ 暑修超叛強搶

⑩ 氣味清新

⑪ 春暖花開 老師您辛苦了！

⑫ 新學幕

①橫式編排
②大小橫式編排
③橫式編排（略
為壓扁）
④橫式編排（直
粗橫細字）
⑤橫式錯開編排
（翹腳字）
⑥宜式編排
⑦直式編排（長
字）
⑧直式編排（直
粗橫細字）
⑨弧度編排（斷
字）
⑩方形編排（打
點字）
⑪漸小編排
⑫錯開編排
⑬橫式編排

18

■ 正字說明文：除了表現出整齊乾淨的感覺外更能將高級感表露無遺，所以較適合於精緻的海報字中以達共鳴。

▶ ① 個性的版面設計.以及感情十足的畫面.再加上知性盈溢的文章.構圖.亦成大都會的魅力

② 行踪塑造新貴派 康是女性的最新 知名的新聞事件

● ③ 更新 更有知性 更具魅力 更寬廣視野 更精緻時尚 都會女性的 富品味生活雜誌

▼ ④ 在智商扣時 問事奪演進大 其是壞表 更值得八個感受

⑤ @ 環保意識為90年代 流行主導使都會女 性呈現出個性美

（齊尾的編式）
（齊尾的編式）
（不齊尾的横式）
（不齊尾的直式）
式編排

19

● 正字指示文編排應用

■ **正字指示文：** 指示文就是要告訴閱讀者做事的參考方向，所以採取正字應最為恰當，且可明顯將主題表現出來。

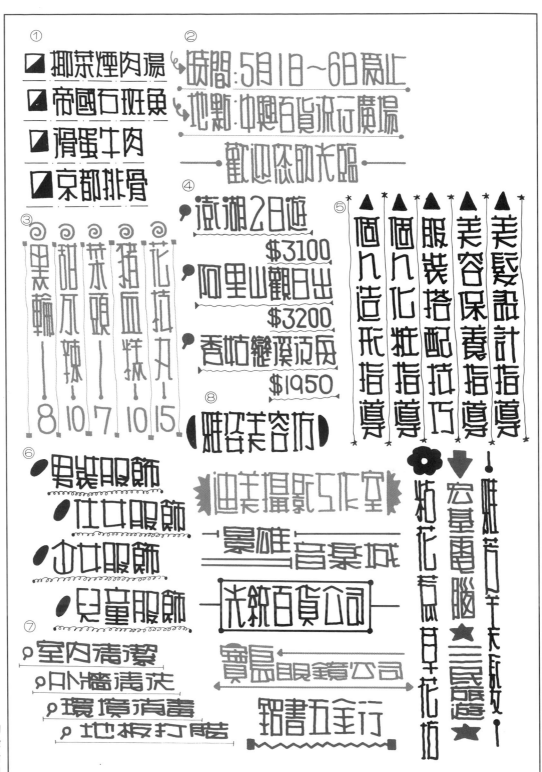

① 產品介紹
② 促銷告示
④ 價目表
⑤ 旅遊價格表
⑥ 拍賣告示
⑦ 訊息告示
⑧ 其下皆為公司名的裝飾及設計，你可依場合做切合的參考與選擇

● 活字主標題編排應用

■ **活字主標題**： 適合於各行各業的促銷、拍賣海報，其表達的空間太廣了，也是大家
在製作最常考慮的製作方法。

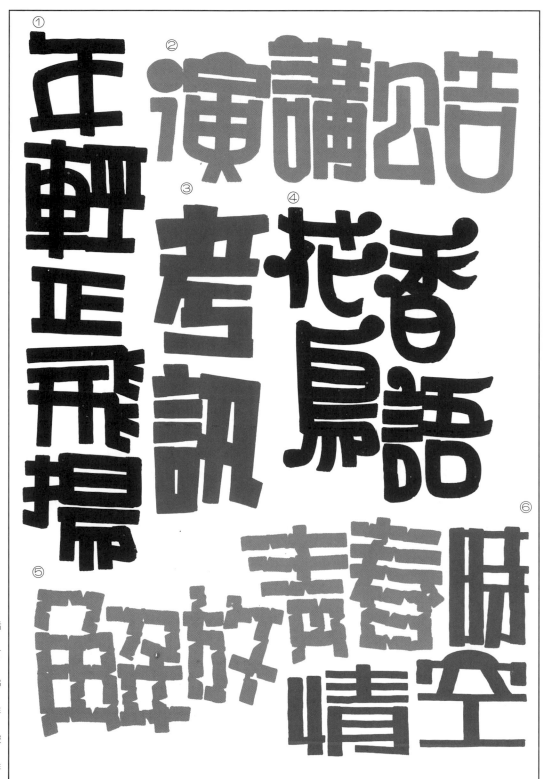

① ② ③ ④ ⑤ ⑥

式編排（活

式編排（打

式編排（梯

彡錯開編排
肖字）

泉編排（破

百角式編排
目橫細字）

● 活字副標題編排應用

■ 活字副標題： 此種字體適合於較活潑的場合，由於字形極具跳躍感，能洋溢出年輕
人的心聲，所以也適合與青春同行的促銷策略。

①橫式編排
②直兩排編排
（打點字）
③直角式編排
（直粗橫細字）
④梯形編排（花
俏字）
⑤順位編排（抖
字）
⑥直錯開編排
（翹腳字）
⑦斜向編排（斜
字）
⑧倒三角編排
（斷字）
⑨斜線編排（直
細橫粗字）
⑩直梯形編排
（收筆字）
⑪梯字形編排
（弧度字）
⑫弧度編排（活
潑字）

■ 說明文 ： 像這種表現形式應用在版面上，可讓閱讀者有賞心悅目的感覺，所以
皆適合於各類型的海報表現。

- 活字指示文編排應用

■ **活字指示文**：適用於一般海報，每個都有其表現的空間，所以此種的編排形式常具
於各式的促銷海報。

① 標語告示
② 旅遊時間告示
③ 警告告示
④ 比賽告示
⑤ 折扣告示
⑥ 環境介紹告示
⑦其下皆是公司
名的裝飾可供你
製作時的參考

變體字主標題編排應用

■**變體字主標：** 除了表現、特色、個性、外這也是POP創作者的最愛，其表現技法較
無拘束是散發自我的最好途境。

變體字副標題編排應用

■變體字副標題：除了表現在中國味道的海報外，也可應用在較具個性的場合，散發出風格與魅力。

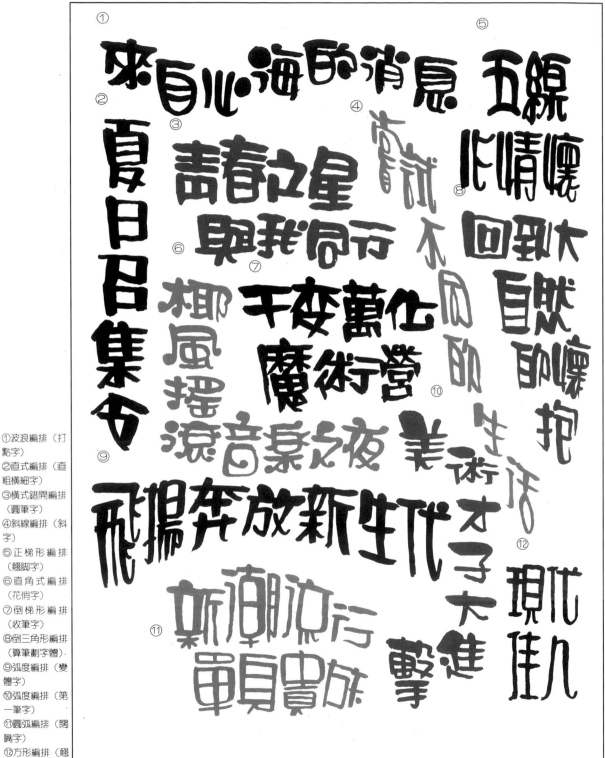

①波浪編排（打點字）
②直式編排（直粗橫細字）
③橫式錯開編排（圓筆字）
④斜線編排（斜字）
⑤正梯形編排（翹腳字）
⑥直角式編排（花俏字）
⑦倒梯形編排（收筆字）
⑧倒三角形編排（算筆劃字體）
⑨弧度編排（變體字）
⑩弧度編排（第一筆字）
⑪圓弧編排（閣嘴字）
⑫方形編排（翹腳字）

■變體字說明： 每種文字在編排時都有極大的彈做切合主題的變化，只要不影響版面
應可作適度的活潑編排。

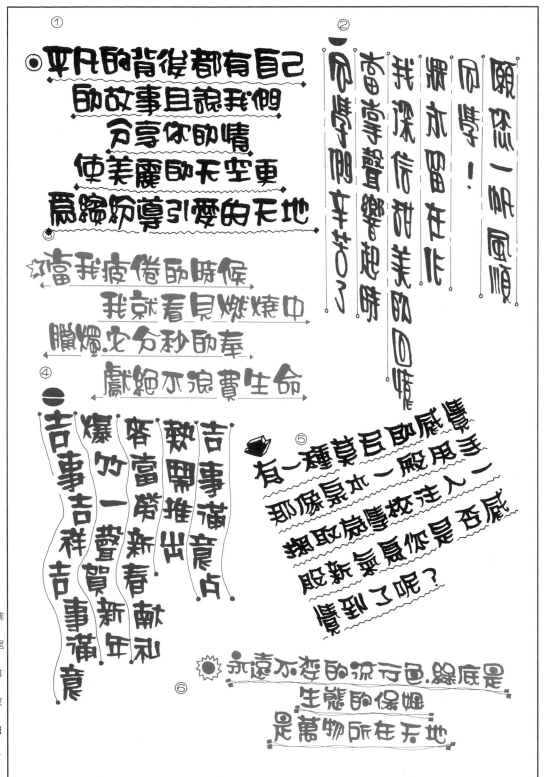

畗斗式編排
（圓筆字）
齊頭不齊尾
（斜字）
式錯開編排
（第一筆字）
折編排（收
）
向編排（翹
）
中編排（打
）

27

■變體字指示文：
這是深受大家喜愛的表現形式，除了能隨心所欲的表現自我意識，最主要的還是其應用的場合。

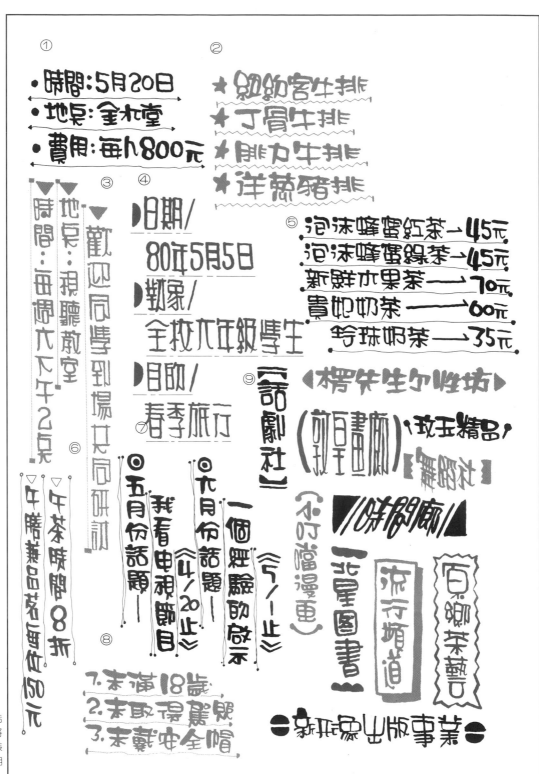

① 時間告示
② 產品介紹
③ 行事公告
④ 活動告示
⑤ 價目表
⑥ 促銷告示
⑦ 演講告示
⑧ 標語告示
⑨ 此為各個商店的指示文，可將其表現方式及裝飾技巧靈活應用在海報上。

● 變形字主標題編排應用

　　■ 變形字主標題： 此種字體主要表現字體的多樣化，不再拘束於以往的八股中，隨限製的面積作最充裕的字體表達。

横式編排
直式編排
方形編排
到直角編排
正直角編排

● 變形字副標題編排應用

■變形字副標題：運用變形字的組合可使版面構成更具特色，除了表現出「特別」的感
覺，更叫人有新鮮的接觸。

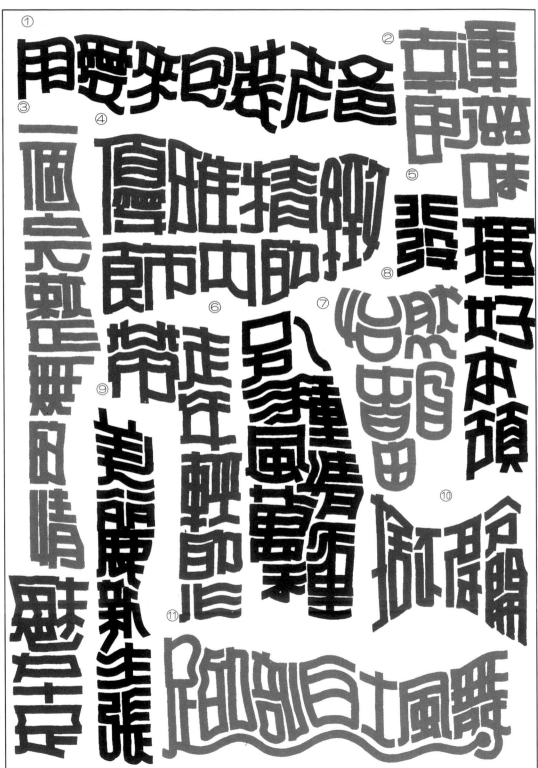

①波浪狀編排
　（上下都要）
②直式錯開編排
③單邊直式編排
④曲折編排
⑤倒直角編排
⑥正直角編排
⑦直式曲折編排
⑧倒三角編排
⑨交叉編排
⑩直交叉編排
⑪抖狀編排

● 變形字說明文編排應用

■變形字說明文： 此種說明文，所表現出的形態較特殊，但比需掌握到的一點，雜而不亂，除了增加了POP字體的發展空間外，更凝聚出變形字的特色來。

①

清新窩度的氣質襯托眼中的亮明透托衫物的搭配融合決!住個和

②

正確的色味送的重慏擇一來，

③

頭氣現色天狀的服裝不會讓它寫害夜必閱即夜日參上頁圧的服我起立格青

④

即暇踪的拓呢關嘴兒意色自是舒適的組曲！

⑤

溫暖部適的增更衣大稼服扣專注設寝嘫意馳憶收的感!

➡大顆牙來是健康的最佳證明
⑥ 選擇好領帶得靠喋喋的眼
光也是最佳選擇!!

)⑥横向弧
作（像布一
柔軟曲折亦
級感）
有向弧度編
無形中製造
級的圖案）

31

■ 指示文： 此種的表現形式不宜運用太多，否則會給人較凌亂的感覺，只要在版面上講求統一中求變化變化中求統一也是可大膽的採納。

① 時間：6月24日
地點：本校大禮堂
主辦：話劇社
歡迎各位同學永遠支持我們！！

② 歐式糕點
廣式點心
米粉麵飯
飲料豆漿
西點果凍

③ 油條
蘋果派
芋條
芝蔴球
甜甜圈
蛋餅
酥餅

④ 廣式月餅禮盒
綠豆椪禮盒
香陽禮盒

⑤ 1.登山用品
2.潛山用品
3.野外用品
4.烤肉器額

⑥ ★活動時間/4月14日至5月10日
★寫生地點/環亞百貨外觀
★參加辦法/幼稚園至國小

⑦ 辦法：凡在百貨名店超市購物滿500元
即送一張遊樂卷(期限為一星期)

⑧ 【頂好超市】
「小蜜蜂蛋捲」
流行道標
哈帝漢堡
猫眾
美芳髮簡
女話題美容中心
更泰航空
登喜豆藝

①時間告示
②③④⑤產品介紹
⑥活動告示
⑦促銷告示
⑧以下的範例，你只要稍加作變化，就會更具可看性。

32

● 綜合應用

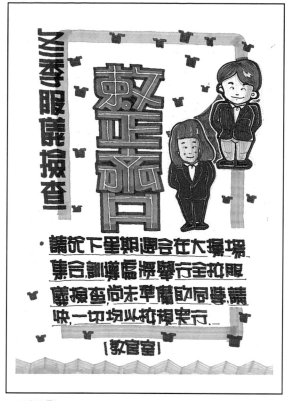

● 正字範例

● 活字範例

● 變體字範例

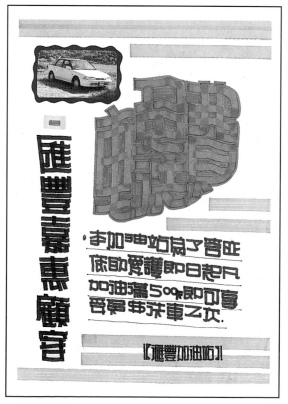

● 變形字範例

第四章
POP字體設計

　　以往POP的字體設計只是單純在字體上做裝飾，在此本書已把這個設計方向導引出更多的風格，接下來我們依序的介紹給各位讀者，以最新的風貌帶您走入有趣的POP世界。

　　首先介紹的是**藝術字**，這種字體大致上可分成「畫字」跟「變形字」兩種。**畫字**：顧名思義此種字體是用畫的而不是用寫，讓POP海報的字體發揮空間更豐富，更具創意。其內容包括胖胖字、算筆劃字、一筆成形字及空心字，表現的方式帶有合成文字的味道但較不受拘束，比較適合兒童性質、活潑的促銷廣告，其後有寫法及範例介紹。**變形字**：這種字體是正字的延伸，依特定的形狀範圍需將字體修整做變化，字體基本的架構維持不變，亦能書寫出獨見風格的藝術，籍此必能提高在製作海報時創意。

　　合成POP：為了擴張POP的發揮空間，此單元更將合成文字（標準字）應用於POP廣告中。讓字體更有設計的味道，也間接提升了POP廣告的層次，運用的技法跟在設計合成文字時沒有什麼兩樣，差別在儀器的使用。合成POP字體完全徒手繪製講求的是統一感，其下的範例你將可列為製作時的參考，適用的場合屬於層次較高的宣傳海報或較具個性的形象海報，合成POP字體除了別於一般的形式外多了一份思考設計的價值，甚至能為設計標準字下更深的基礎。也證明一點POP廣告的發展價值，更為一般美工人員必備的專業知識。

　　字圖的融合與裝飾：此單元的字體設計也將插圖應用於此，除了讓字體能更有看頭及精緻感。更為POP字體創造出更具遠瞻性的創作里程。在範例中你將可看到別具新裁的字形設計及花招，除此之外還有字圖的裝飾，就是以插圖為底其上再書寫字體也有較活潑的展示效果，總而言之字與插圖若能作適當的搭配，就能擺脫以往POP製作的八股設計，並可獨創的設計風味。

●製作海報的情形（圖為美術設計莊景雄）

藝術字書寫示範

先用鉛筆書寫胖胖字的架構

●再用奇異筆勾邊麥克筆劃框

一筆成形字講求的是流線形（鉛筆稿）

●再運用奇異筆勾邊（完成圖）

運用淺色麥克筆將每個筆劃緊連在一起

●再用深色筆框邊，將主題予以突顯

● 藝術字應用範例

■ **藝術字**：此組字最主要的特色是趣味感十足，適合應用於較活潑或屬於兒童的
海報，也是ＰＯＰ字體的最新發展方向。

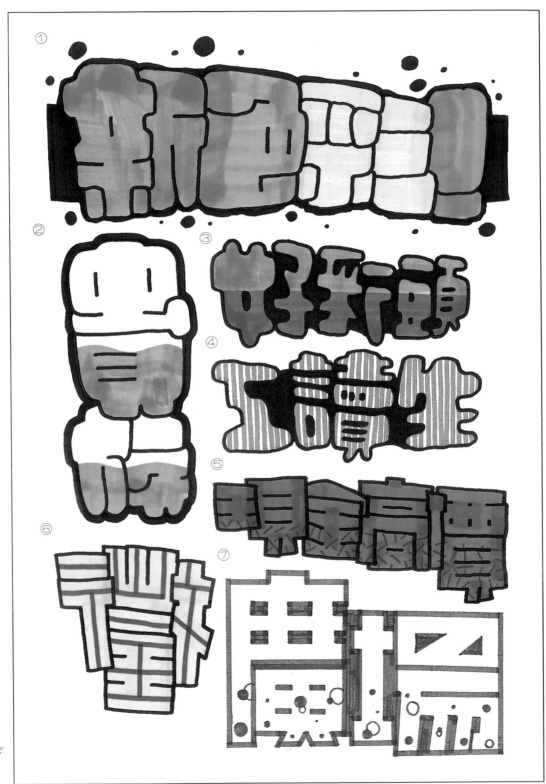

① ② 胖胖字
③ 一筆成型字
⑤ ⑥ 算筆劃字
⑦ 空心字

■合成文字書寫示範

● 參考標準字體再予以變化成POP合成字體

● 合成文字講求的是統一感

● 加完裝飾的完成圖

● 書寫變形字需注意每個筆劃的方向感

● 也必需講求流線形

● 變形字完成圖

■合成文字 ： 此種字體講求的是統一感及完整的字體架構，若把標準字的設計關念
導引在POP字體，即可讓字體呈多樣化。

① 長青草

② 葡萄屋

③ 香橙通訊

④ 霧在飛揚

①以含羞草爲設
計主導其字形直
粗橫細的字形架
構
②看此組標準
字，以葡萄爲象
徵圖案，以切合
主題
③遇呆即呈圓弧
狀，並以圓爲裝
飾重點
④橫的筆劃，皆
往上揚爲此組字
的特色

■印刷字體： POP字體的領域相當的廣，所以一般的印刷字體也可應用在POP的廣告，使字體能更有看頭。

① 殊非偶然

② 大都會

③ 婚友

④ 傳奇

⑤ 假日皇宮

為長2的粗

藝體主標
圓體
羽體
亨流體

39

■字與圖的裝飾示範

● 運用20mm平頭麥克筆書寫主題

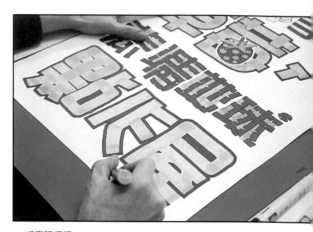

● 將字體框邊

● 再將裝飾圖案貼在適當的位置即大功告成

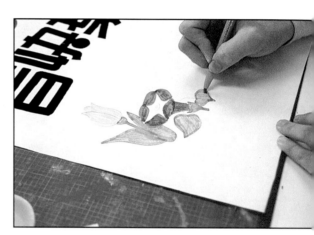

● 將底圖先繪製好

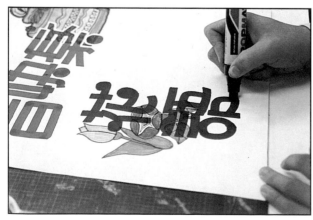

● 再書寫主題

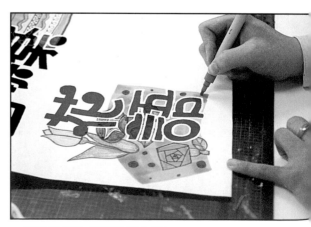

● 用立可白框邊，再加底色即完成圖

■字與圖裝飾：

這也是一種較新的POP字體表現,以圖來代替字形,除了可增加版面的趣味感外,並可吸引更多的視焦點。

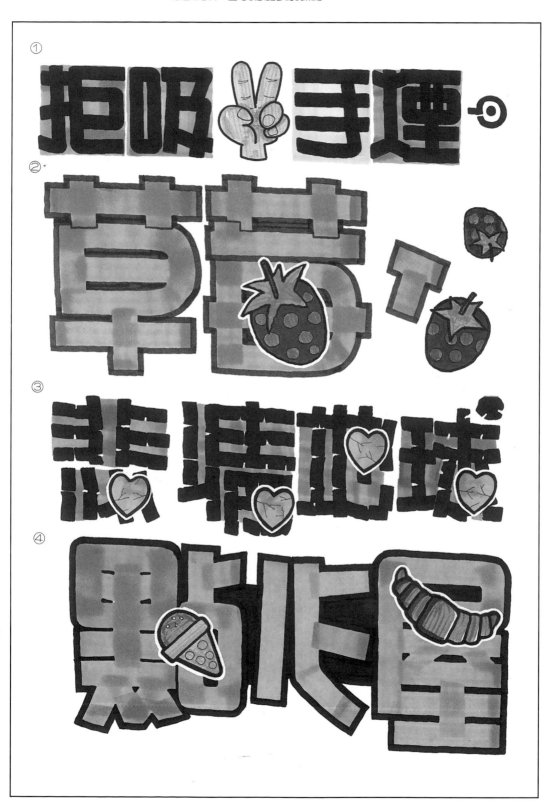

①
②
③
④

手來代替
這個字使
更加的活

寫好草莓
,再將草
圖案貼上去
。
裂的心來
悲哀的氣

淇淋及牛
來表現可
覺。

■**字與圖融合** ： 此種書寫方式是先畫插圖（用色以淺色爲主）再將字體書寫在上面，
使整組字感覺更精緻，更有特色。

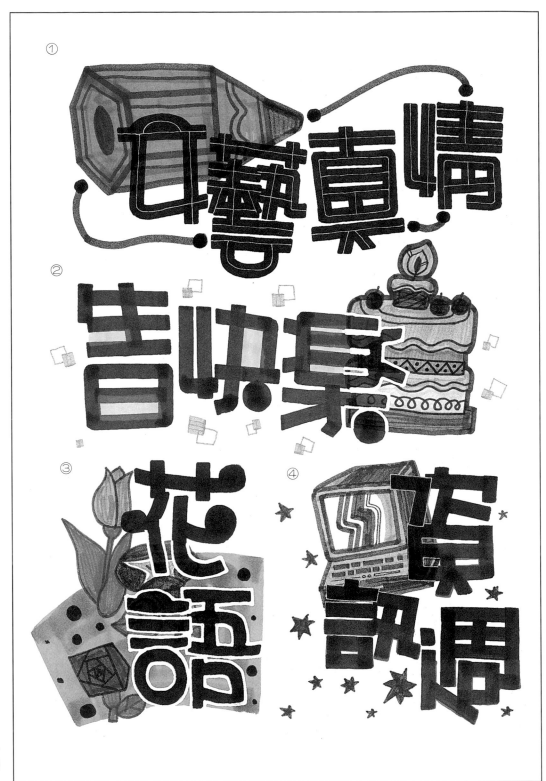

①以鉛筆爲底圖
其上再書寫主題
並運用勾邊筆書
中線。
②蛋糕爲底圖，
字圖融合的部份
運用立可白予以
區分。
③以花朵爲底
圖，利用立可百
加框予以凸顯。
④以電腦爲底圖
字圖融合的部份
運用勾邊筆區
分。

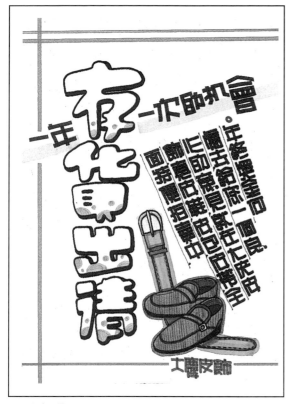

● 藝術字範例

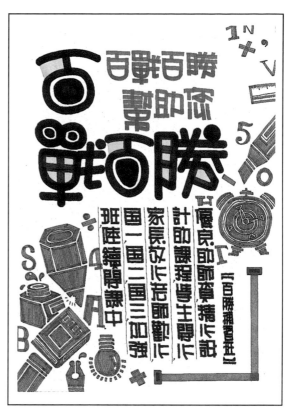

● 合成文字範例

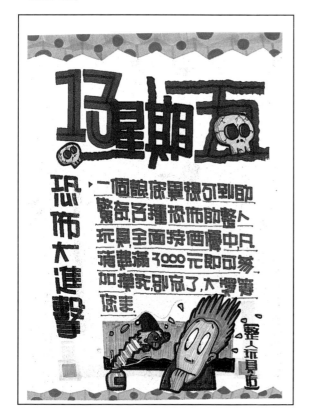

● 字與圖裝飾範例

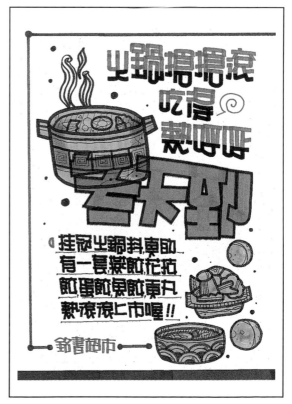

● 字與圖裝飾範例

第五章
插圖表現形式

　　介紹完了POP字體的整體應用外，此單元所要介紹的各種插圖的表現形式，從最基本的**抽象畫**談起，此種畫法是應用各種簡單的線條或幾何圖形所構成的圖案，除了觀賞時讓閱讀者有思考方向，且適用的場合也可隨線條及幾何圖形的活潑構成而加以決定，但無論活潑至呆板，大眾化至高級感皆能巧妙的應用。**造形畫**：把原本較寫實的圖案經過簡化，再配合流線形的線條即能畫出有卡通味道的造形插畫，此種畫法應用在校園海報非常的適當，以活潑的走向帶動青春活力，也可將其畫法跟較熱鬧的促銷活動聯想在一起，便能促成活動內容的豐富。所以應可說人人皆可動手創作出屬於自己的造形畫。

　　具象畫法屬於較寫實的路線給人較真實的感覺。其走向應用場合皆屬於較高級及精緻。所以所費的時間與成本亦相對的增加，所以在製作所需的技巧也比較的複雜，但其表現的手法仍極具可看性。接下來要介紹的是各種顏料的使用技巧及著色方式。**麥克筆的上色**方式最為普遍，所做的花樣也最多，如漸層法、平塗法、留白法、加框法……等其後的範例也都有詳盡的說明，其應用的場合屬於時效性較短的促銷海報或校園海報，一張海報有了插圖其價值感也會增加，所以你在製作海報時應多參考上色方式及材料的應用，這樣才能使海報的訴求重點更為的明確。

　　廣告顏料的上色方式也呈多樣化，尤其以明暗畫法較為複雜效果卻最精緻，除了此種外平塗法給人較穩重、直接的感覺，造形畫法散發活潑朝氣的生命力畫法也較簡單。每個人的畫風不盡相同都有自己的風格，所以在技巧上挑選最適當的予以配合。除了麥克筆跟廣告顏料上色方式外，像**色鉛筆、臘筆、粉彩**都是很好的插畫材料，每種顏料都有他發展空間，除了讓插畫表現手法呈多樣化外更能使海報的可看性更具號召力。

● 繪製插圖的情形（圖為美術企劃吳銘書）

抽象畫範例

■抽象畫法： 此種畫法較適合應用在形象海報或拍賣海報上，給人較前衛的感覺，
也可說是年輕的表徵。

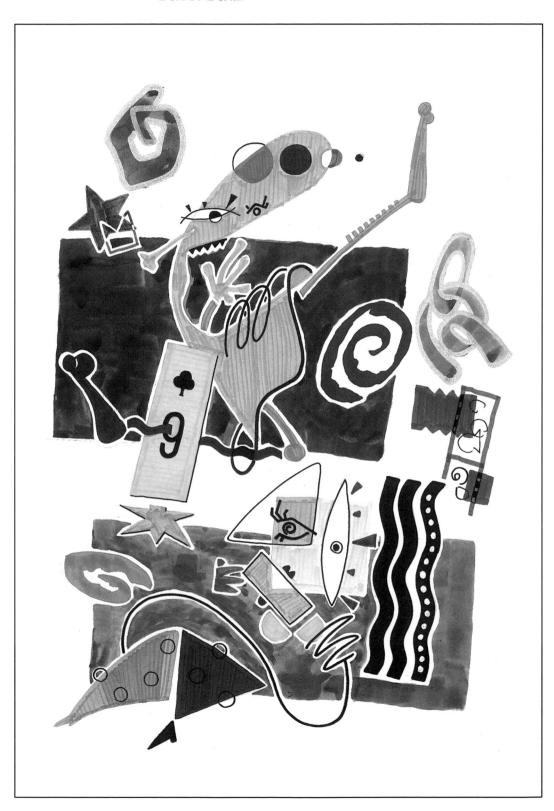

所表現的
與女人的
意識到一
象空間，
畫，這就
畫的意境

■造形畫法：

給人明朗大方的感覺是將造形簡單化，幾化，擺脫瑣碎走向流線形，這才能合乎造形化的理念。

①造形鍵空畫法是最直接、最大方的表現技巧

②③將人物、花朵給予幾何造形分割

④⑥平塗畫法

⑤利用色鉛筆做出漸層的效果

⑦廣告顏料上色給予人較精緻的感覺

● 具象畫範例

■**具象畫法**： 這是僅次於寫實畫法，但仍需掌握物體的特色，加以表達，才能使挿
圖本身呈現價值感及可看性。

① ② ③ ④ ⑤ ⑥ ⑦

麥克筆畫
意明暗的
立體感
告顏料的
巧，其層
的明顯
的具象化
卡通造形
親和力
圖爲麥克
法，其物
色需加以
頁，以更具
力。

● 造形畫範例

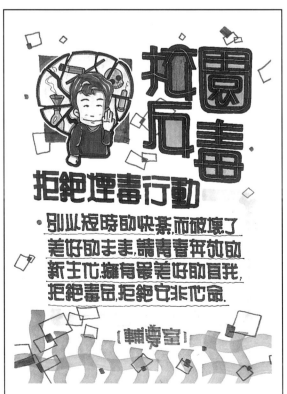

● 造形畫範例

新開幕

酬賓活動開始

十月一日～十月七日

各式蛋糕麵包全面8折優待樣式會不多故請把握

●嘟嘟麵包店●

● 造形畫範例

春回發花開亡線

花我上映光宋

春天是美麗的季節在回家的路上別忘了帶些花回去裝點一室溫馨的春天

●噱蓮花坊●

● 造形畫範例

■麥克筆上色示範

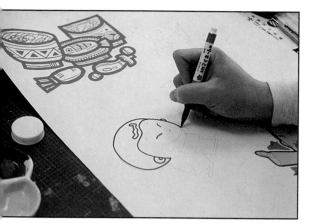

將鉛筆稿加框

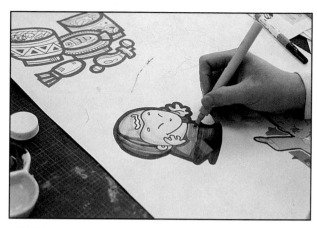

●再用水性麥克筆上第一次的底色

第二次上色時可利用色鉛筆做出漸層的效果

●層次的上色方法

留白邊的上色方法

●加色框的上色方法

●麥克筆上色範例

■**麥克筆上色** : 其表現方式是非常的多元化,使畫風亦採取造形畫更為恰當,應多了
解麥克筆的用途才能增加插圖的變化。

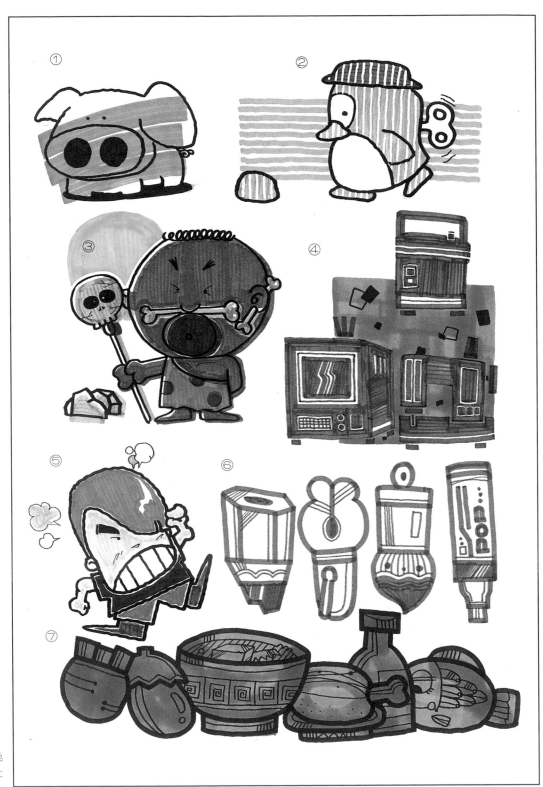

①草底上色
②線條上色
③錯開上色
④剪影上色
⑤留白上色
⑥造形鏤空上色
⑦類似色加框上色

■**麥克筆上色**： 其圖案大致以造形畫為主，其上色採取較統一的作法，除上色方向統
一，感覺統一，其精緻感也統一。

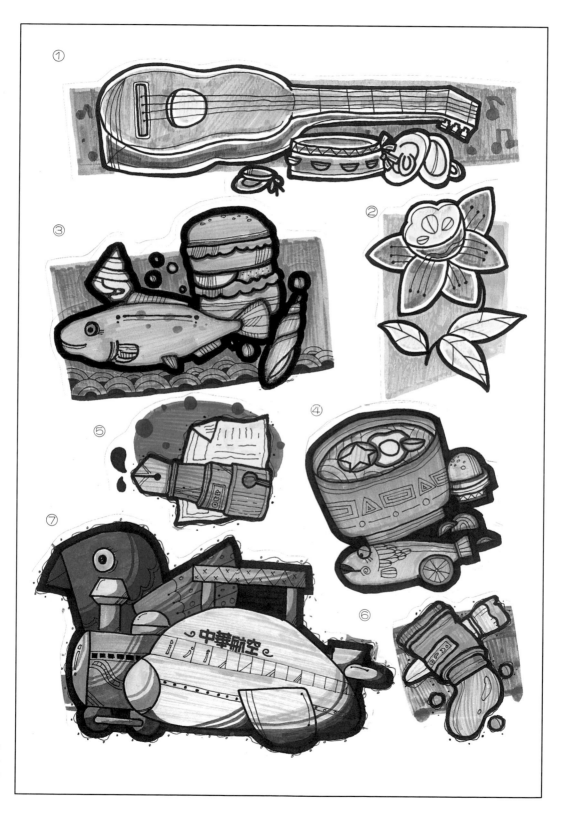

白上色
邊上色
途上色
上色

■廣告顏料上色示範

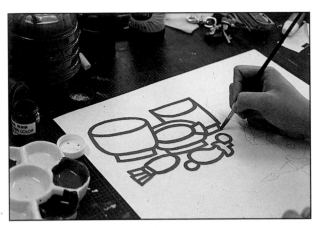

●運用較大型的平塗筆畫大體的造形

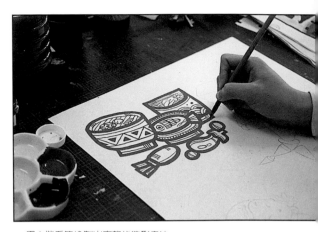

●用小楷毛筆繪製出完整的造形畫法

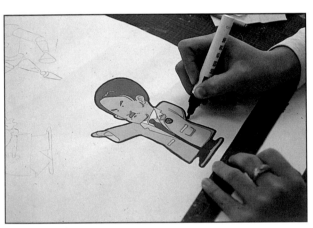

●將平塗好的圖案運用奇異筆勾黑邊

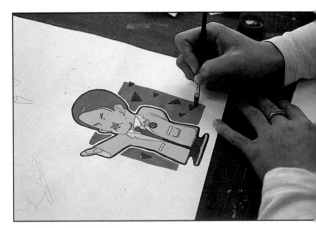

●將主題上背景（平塗法）

●背景的上色應運用類似色來搭配

●漸層畫法是非常的強調明暗關係

■ **廣告顏料上色** ： 此種上色技巧除了可讓畫面更精緻外，並可提升POP插圖的水準，此
頁主要是介紹漸層法的上色技巧。

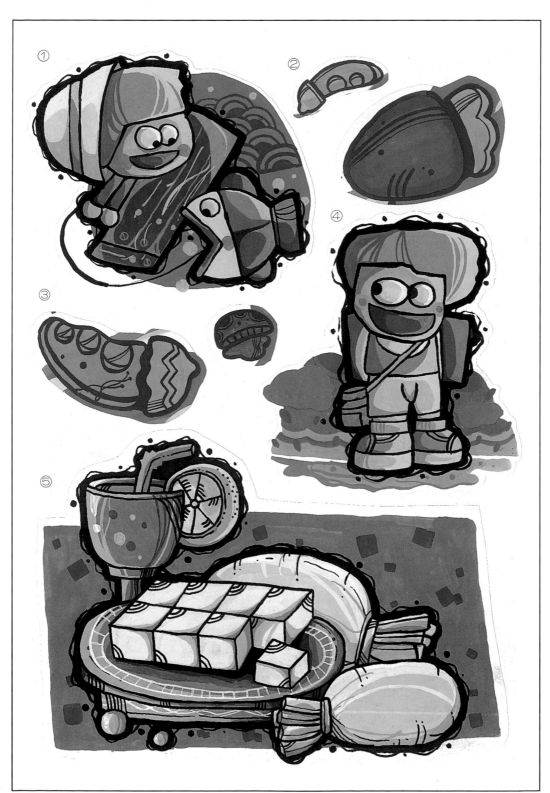

①
②
③
④
⑤

圖為人物漸
去，先上中
的色彩，再
的，最後再
呆的顏色。
圖為平塗法
鬼)，先將
毛的方式著
月較深的顏
主
層法其背景
二色最後再
泉，才不致
許畫面。

■廣告顏料上色： 廣告顏料上色是極具變化，以下所介紹的畫法您將可靈活應用在適合的POP海報上。

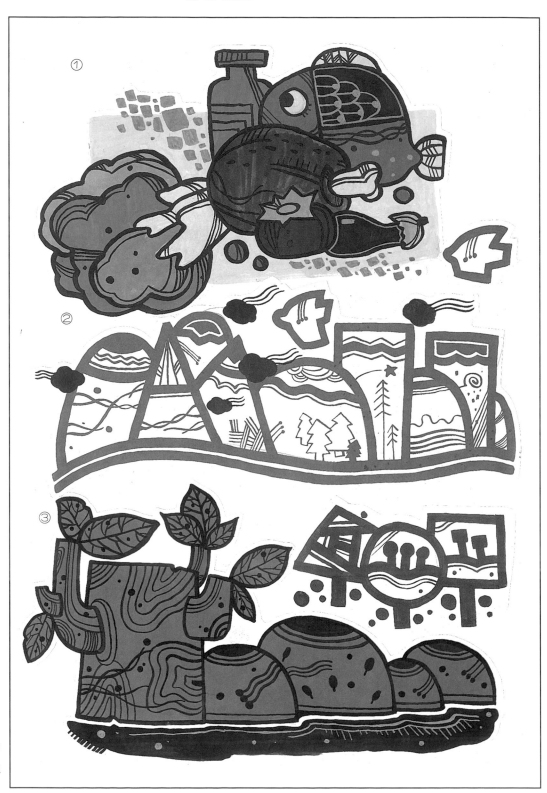

①平塗法（色塊）
②造形鏤空法
③平塗法（類似色劃框）

■其它顏料上色示範

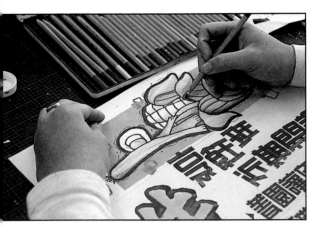

●色鉛筆上色時需大膽用色

●粉臘筆上色趣味感較濃

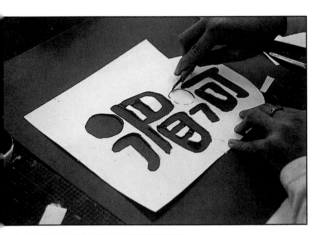

●先將字割好記住每個接縫必須留適當距離

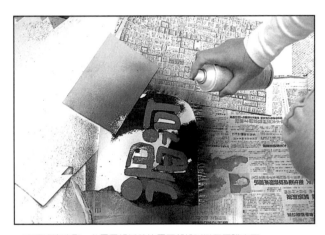

●再用噴漆噴刷，必需用報紙蓋住需要部份以避免弄髒畫面

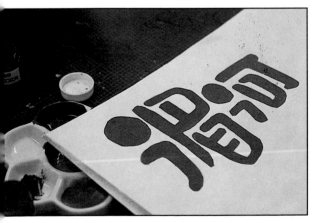

●形版主標完成圖

●拓印主標完成圖

①臘筆上色
②色鉛筆上色
③拓印上色
④臘筆上色
⑤色鉛筆上色
⑥拓印上色

● 綜合應用海報

● 麥克筆上色範例

● 廣告顏料上色範例

● 粉蠟筆上色範例

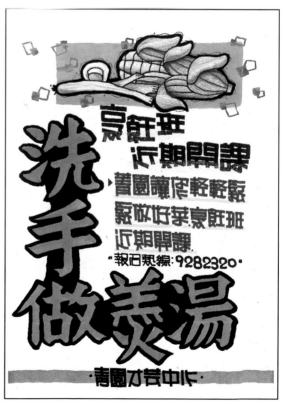

● 色鉛筆上色範例

第六章 版面的構成

■**廣告顏料作圖海報**： 整張作品皆採取廣告顏料所製作，插圖的精緻，提升了海報的可看性，其編排採取傳統式的編排，由上至下，給予人明瞭大方的閱讀效果。

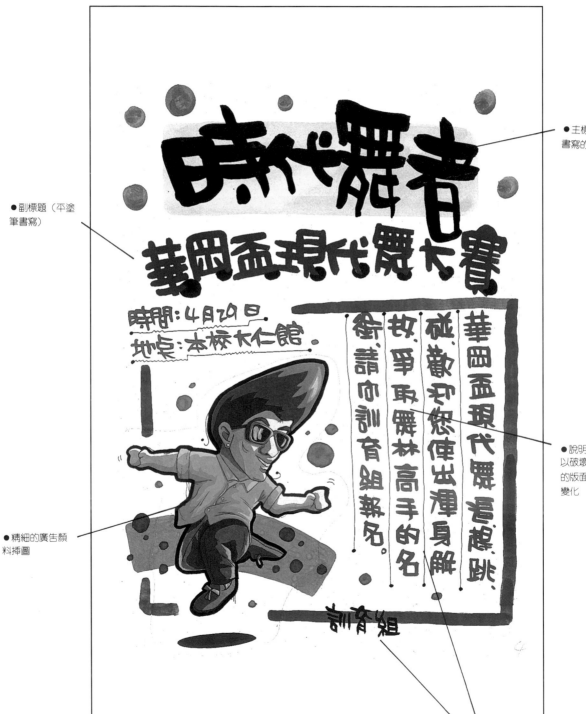

●主標題（毛筆書寫的變體字）

●副標題（平塗筆書寫）

●說明文為直行以破壞整個橫排的版面，使其有變化

●精細的廣告顏料插圖

●說明文、指示文皆採小毛筆書寫

上色時的精緻感是最易分辨的，可依實用性來作判斷，所以廣告顏料是插畫的最佳拍檔。

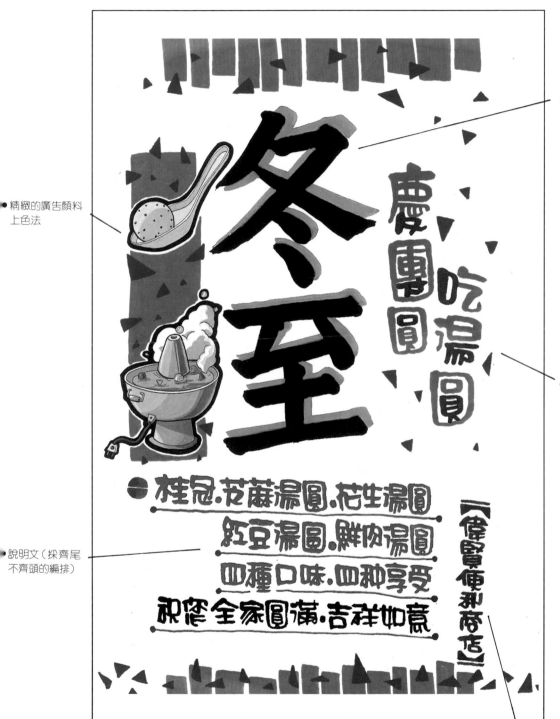

• 主標題（變體字）
其字形裝飾亦採取重疊法。

• 精緻的廣告顏料上色法

• 副標題（抖字）

• 說明文（採齊尾不齊頭的編排）

• 指示文的穩定裝飾

■色塊剪貼作圖海報：

在製作海報時，採取色塊的應用相當的廣，同樣也極具特色，整張的構圖是平衡式編排各為1／2，其下的副標給予更明確的支持再配上活潑的插圖，即可表現節慶的歡樂。

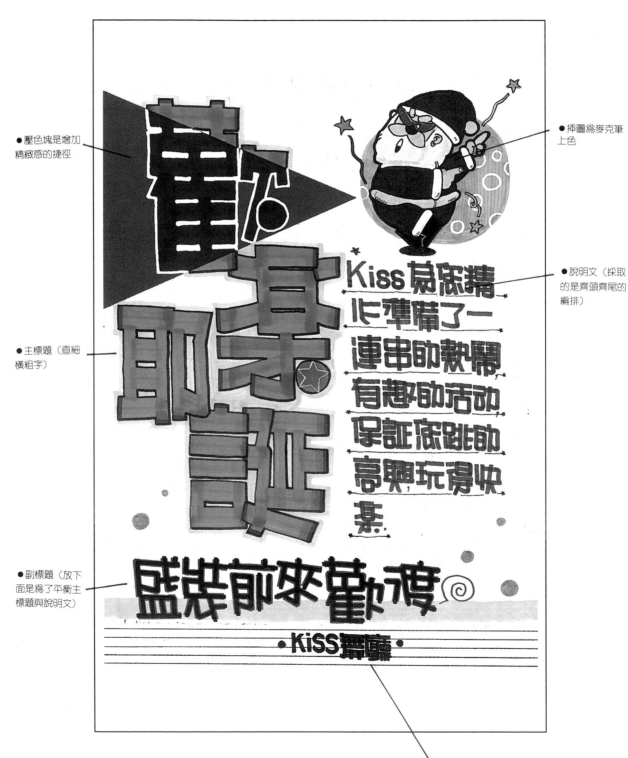

●壓色塊是增加精緻感的捷徑

●插圖為麥克筆上色

●說明文（採取的是齊頭齊尾的編排）

●主標題（直細橫粗字）

●副標題（放下面是為了平衡主標題與說明文）

●指示文

■**剪影插圖作圖：**此張海報字體以正字及變形字為主，要講求的是高級感及女人味，所以才以此為主導，其插圖採取的是剪影畫法，給人較特別的感覺。

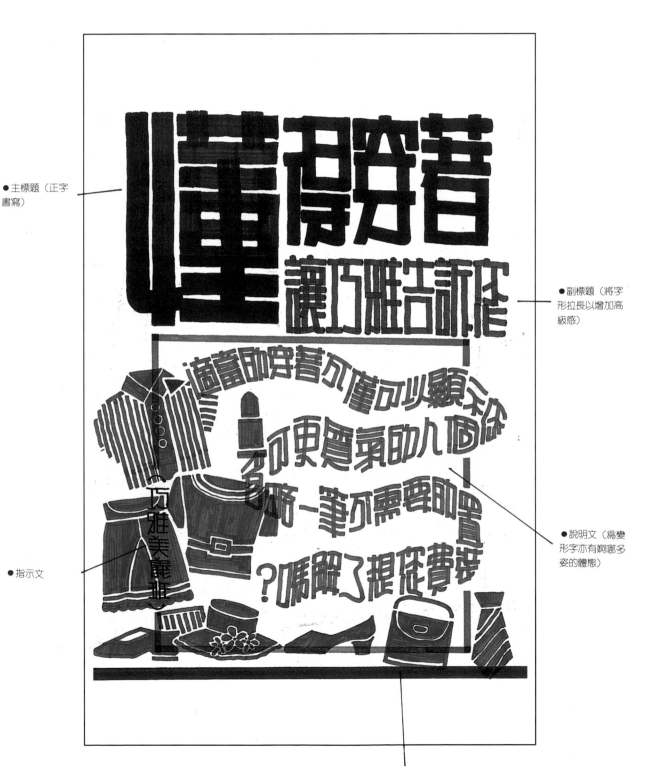

●主標題（正字書寫）

●副標題（將字形拉長以增加高級感）

●說明文（為變形字亦有婀娜多姿的體態）

●指示文

●插圖（為剪影畫法）

■**變形字作圖海報：**變形字將是POP字體的一股新潮流，其配合的編排亦採取較高級的
作法，不宜太花俏及瑣碎，此圖文字採漏斗式編排，插圖則採具象畫
法，可供從事女性行業參考。

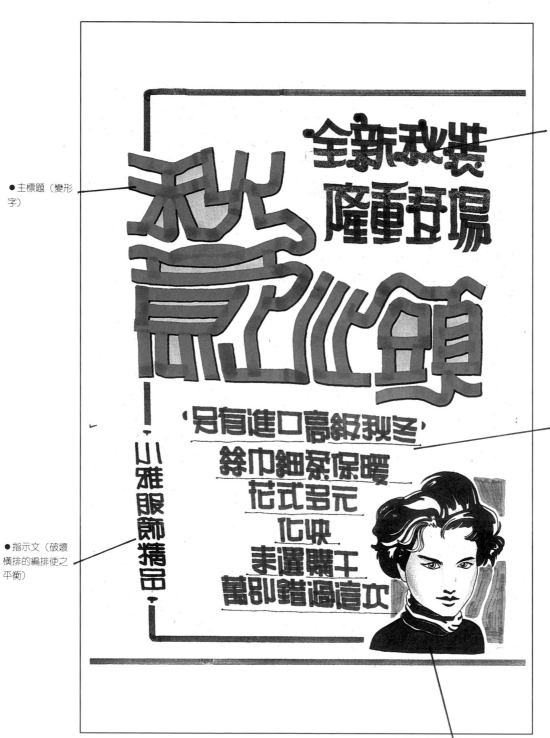

●主標題（變形字）

●副標題（採花俏字以增加女人味）

●說明文（其漏斗式編排以活絡版面為主要的目的）

●指示文（破壞橫排的編排使之平衡）

●插圖為精細具象插圖

■合成文字作圖海報：注意新風貌三個字，其統一感非常的明確，這就是合成文字的特色，配合圖片增加真實感及觀感的價值，說明文編排則採取齊頭不齊尾使版面更具吸引力。

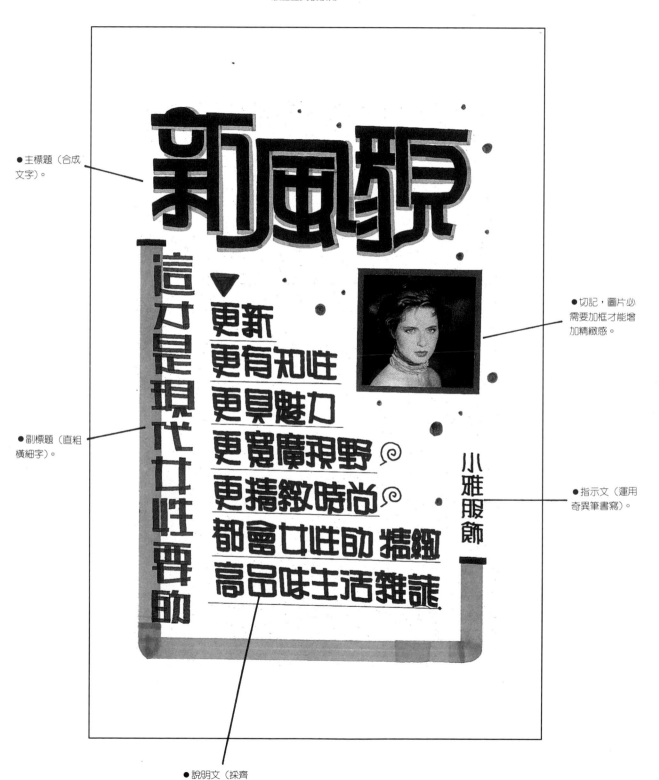

●主標題（合成文字）。

●副標題（直粗橫細字）。

●切記，圖片必需要加框才能增加精緻感。

●指示文（運用奇異筆書寫）。

●說明文（採齊頭不齊尾的編排）。

第七章
校園POP的應用

　　很多人認為POP只是寫寫字的海報而已，其實這種的說法是非常的不正確，POP不僅是傳達訊息的最佳媒體，也是顧客與消費者，校方與學生的溝通橋樑。所以在此單元所介紹的範例是校園各種場合及各單位常運用到的POP海報。除了給予較明確的分類且有多樣化的製作介紹，方便你在製作時的參考。所謂的應用即是將前面所敍述的各種技巧運用在實際的海報上，另外的說法是校園海報的場合應用，如**社團招生海報**：就應以較活潑的手法來吸引更多的學生，像**餐飲海報**：在製作上可能採取的色調因屬於暖色調，因為會給人溫暖好吃的感覺。還有**校園及社團活動海報**：就要以誇張式的手腕以吸取更多的學生共襄盛舉。**輔導海報**：讓關懷的宗旨表露無遺，除了應用較感性的字句，在選擇色彩時不宜太豔、太明顯。**行事與告示海報**是屬於較嚴肅，應注意字體是否公整及閱讀的容易性，**展覽跟比賽海報**是屬於競技的訊息，除了將版面處理的更豐富外，還得以較直接的訊息管道公佈，才能得到熱烈的回響。**公益與宣導海報**：是服務性的訊息傳播站，配合社會的公益活動及社會形態而所作的宣傳，在製作時應將主題明顯化，讓閱覽者能一目了然的了解所訴求的重點，**送舊迎新及校外教學海報**在校園活動裡扮演著很重要的角色，所以應強調色彩的搭配，以滿足新鮮人及參與者的好奇心。**保健海報**：較低調的訴求。通常是以「宣傳」為重點，繪製時最應考慮是否清楚大方易形成焦點，用明顯的角度來喚醒觀賞者的意識。

　　總括以上種種校園海報的各種形態及適用場合，其後面的範例都有極為詳細的介紹，您將可從其間得到很多的啟示。你將有不一樣的感覺。

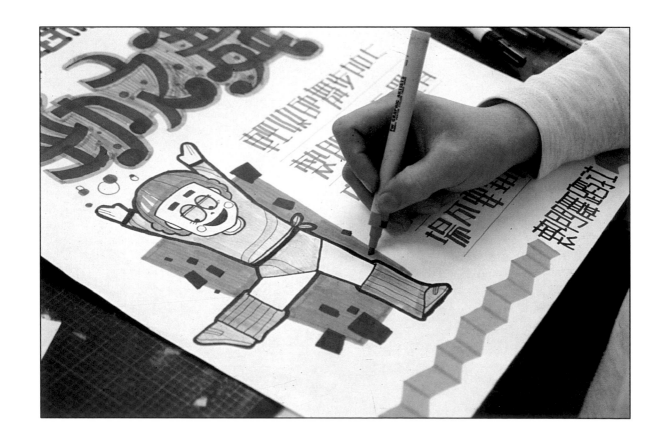

● 社團招生海報

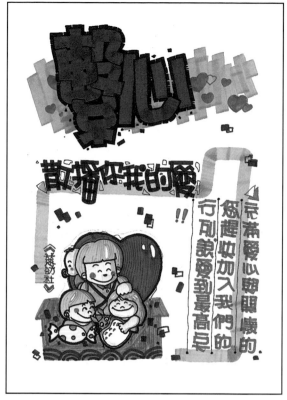

● 社團招生海報（慈幼社）

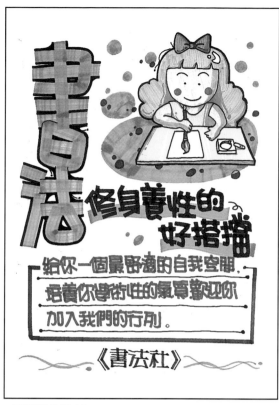

● 社團招生海報（書法社）

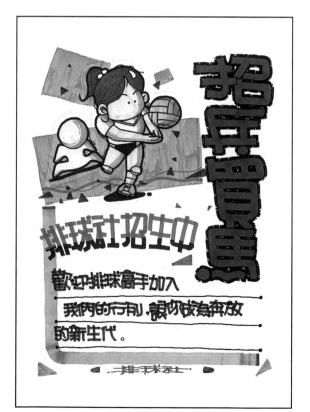

● 社團招生海報（排球社）

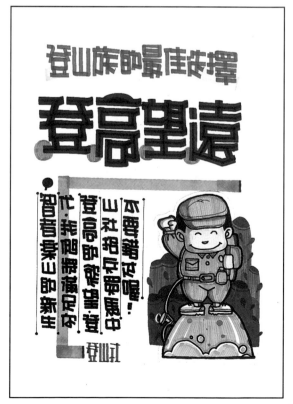

● 社團招生海報（登山社）

●社團招生海報（童子軍團）

●社團招生海報（籃球社）

●社團招生海報（編採社）

●社團招生海報（舞蹈社）

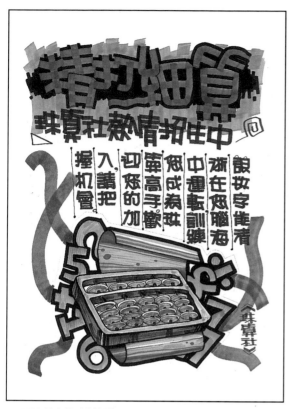

●社團招生海報（珠算社）

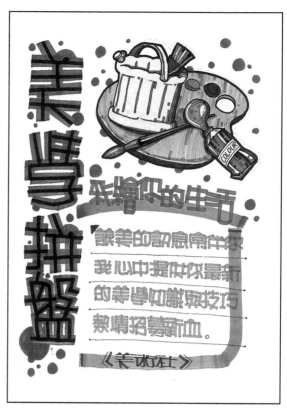

●社團招生海報（美術社）

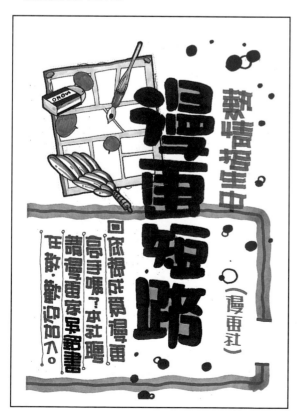

●社團招生海報（漫畫社）

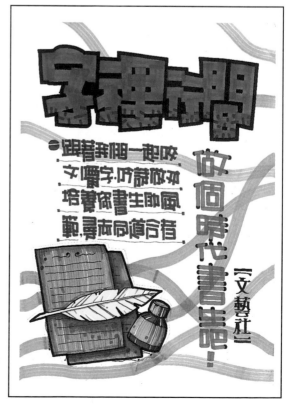

●社團招生海報（文藝社）

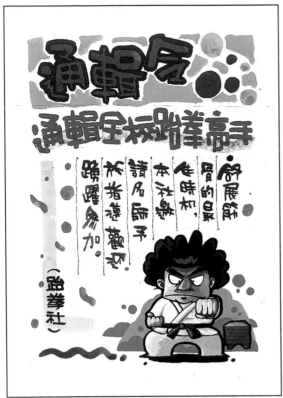

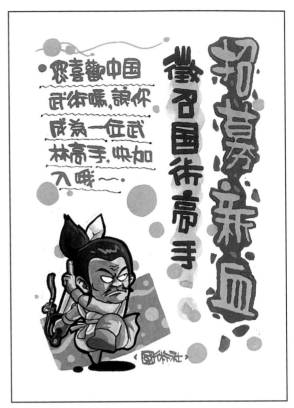

●社團招生海報（抬拳社）廣告顏料作圖

●社團招生海報（國術社）廣告顏料作圖

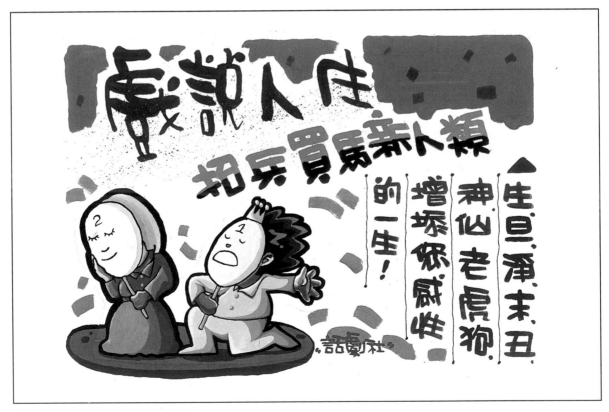

●社團招生海報（話劇社）廣告顏料作圖

● 社團活動海報

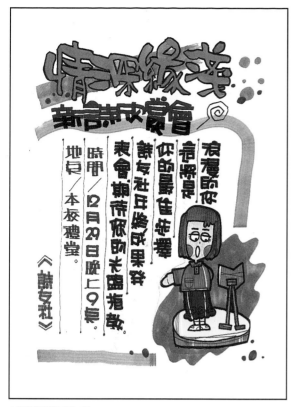

● 社團活動海報（詩友社）變體字主標

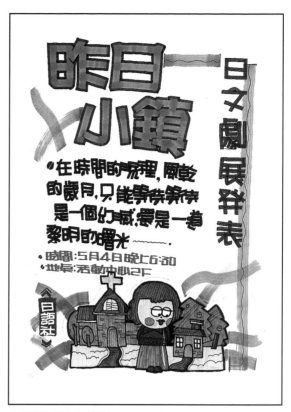

● 社團活動海報（日語社）

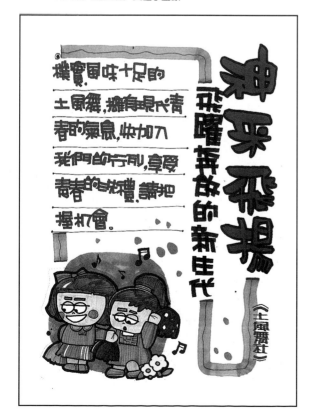

● 社團活動海報（土風舞社）變體字主標

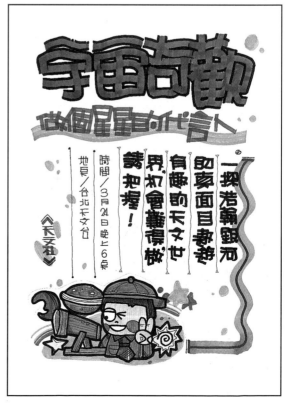

● 社團活動海報（天文社）

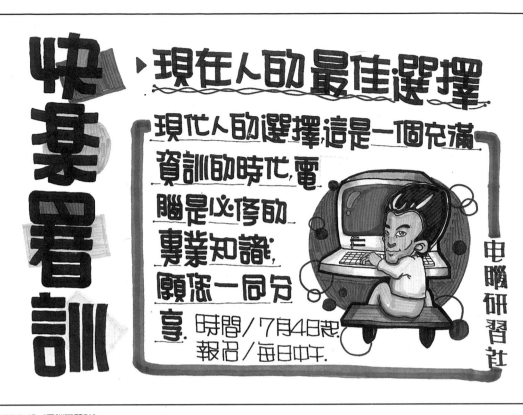

●社團活動海報（電腦研習社）

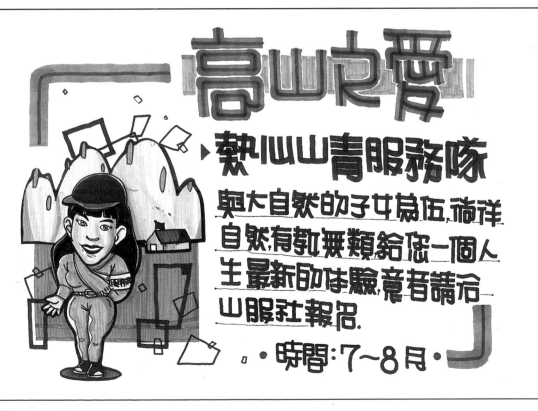

●社團活動海報（山服社）

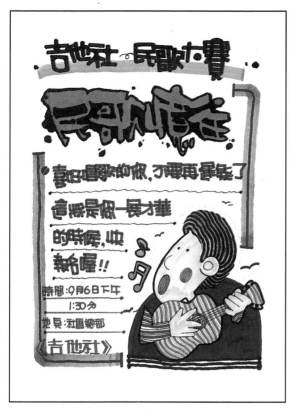

●社團活動海報（吉他社）變體字主標

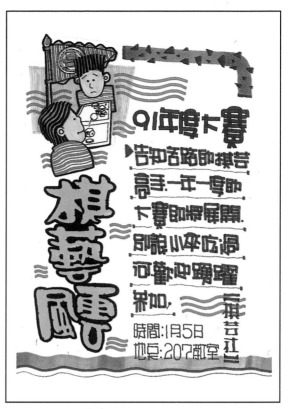

●社團活動海報（棋藝社）變體字主標

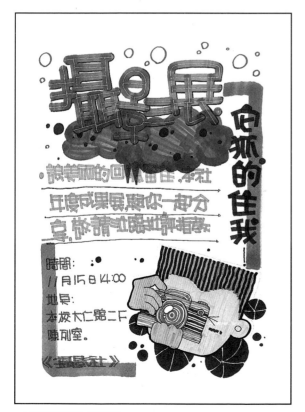

●社團活動海報（攝影社）

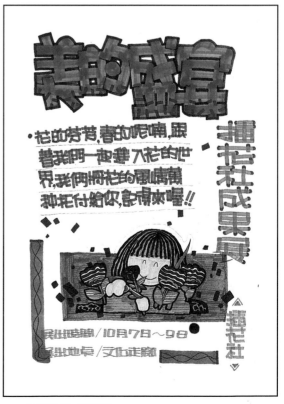

●社團活動海報（插花社）

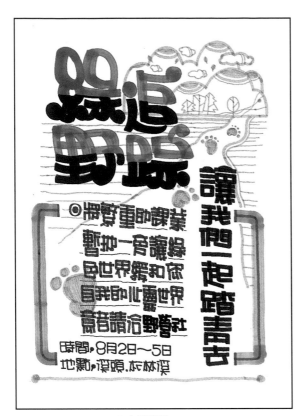

●社團活動海報（野營社）以圖爲底

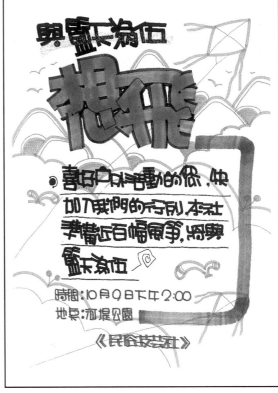

●社團活動海報（民俗技藝社）以圖爲底

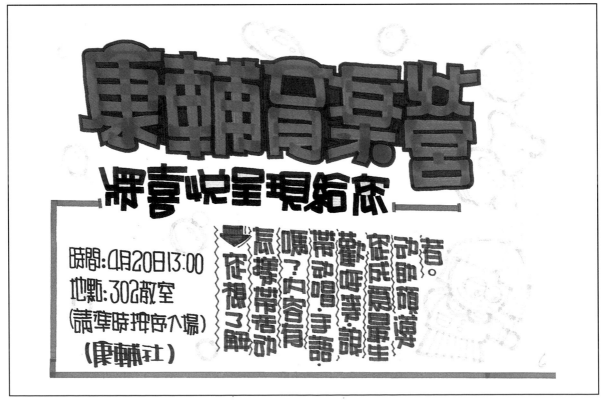

●社團活動海報（康輔社）以圖爲底

● 校園活動海報

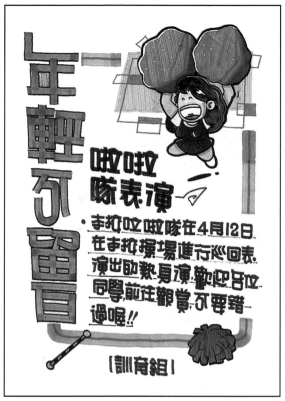

● 校園活動海報（啦啦隊表演）

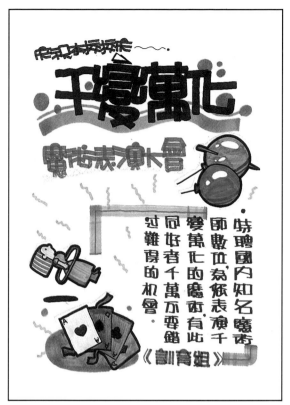

● 校園活動海報（魔術表演）

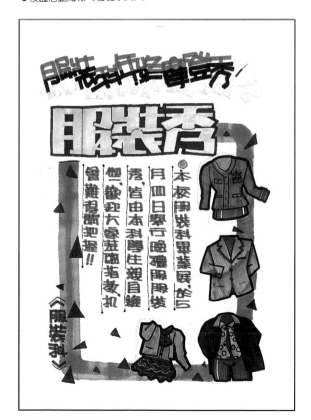

● 校園活動海報（服裝秀）

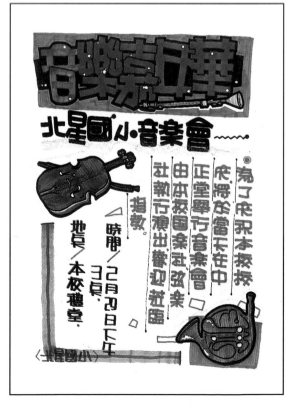

● 校園活動海報（音樂會）

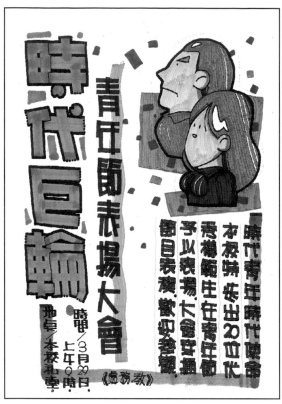

●校園活動海報（青年節）

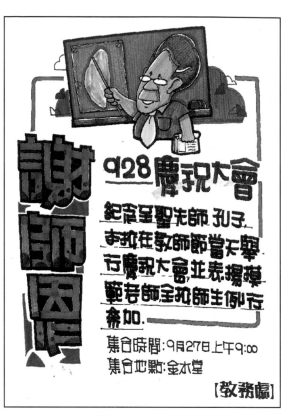

●校園活動海報（教師節）

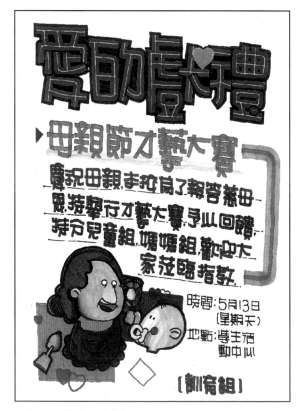

●校園活動海報（母親節）

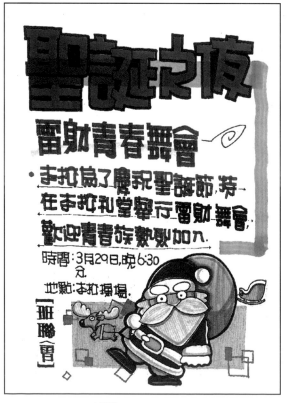

●校園活動海報（聖誕節）

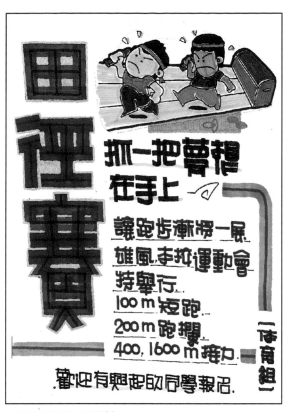

●校園活動海報（田徑賽）

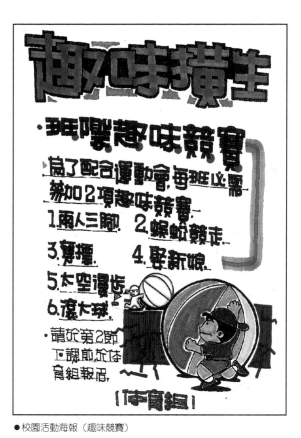

●校園活動海報（趣味競賽）

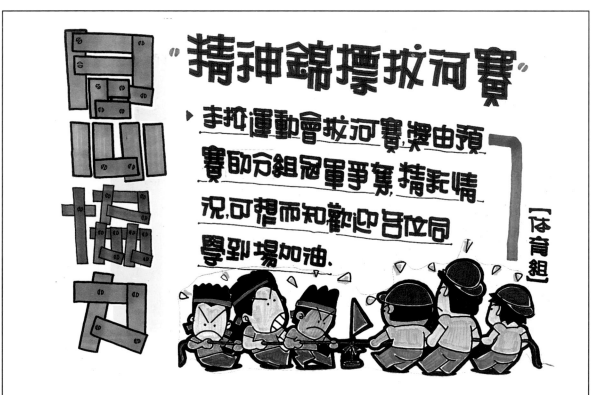

●校園活動海報（拔河）

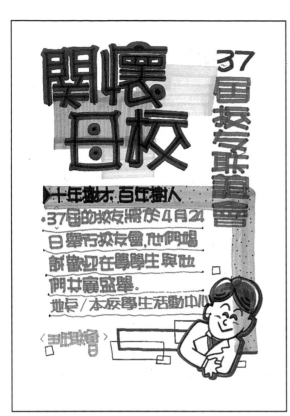

●校園活動海報（校友聯誼）

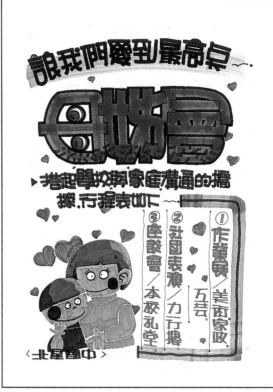

●校園活動海報（母姐會）

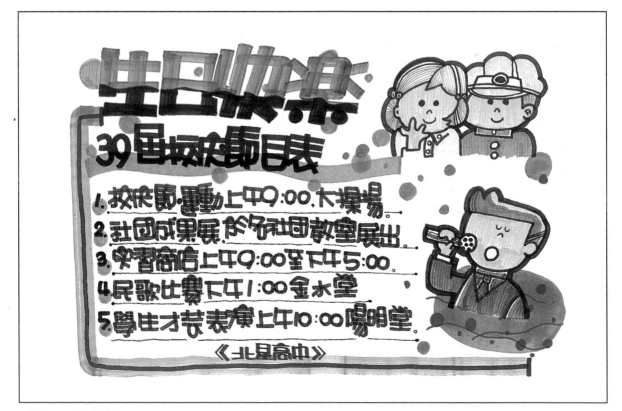

●校園活動海報（校慶）

● 送舊迎新海報

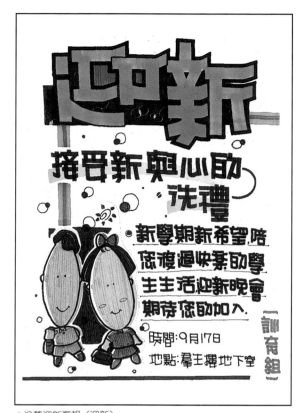

● 送舊迎新海報（迎新）

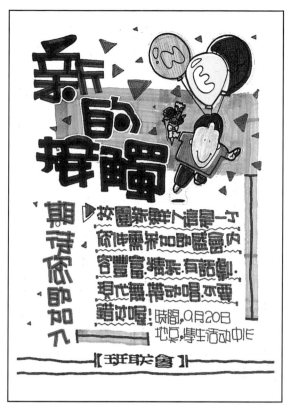

● 送舊迎新海報（迎新）

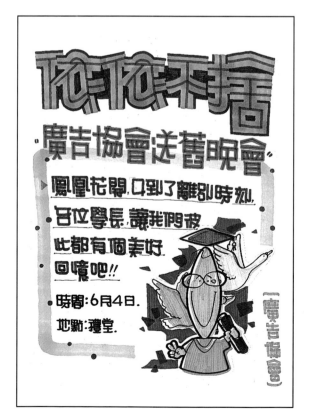

● 送舊迎新海報（送舊）

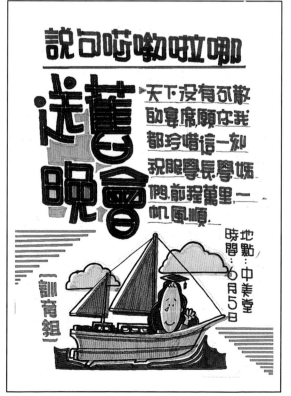

● 送舊迎新海報（送舊）

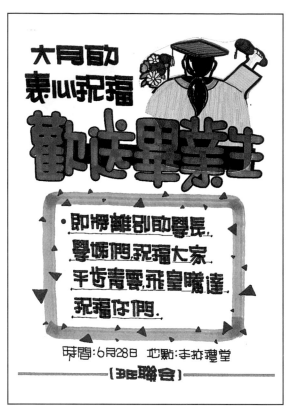

●送舊迎新海報（送舊）

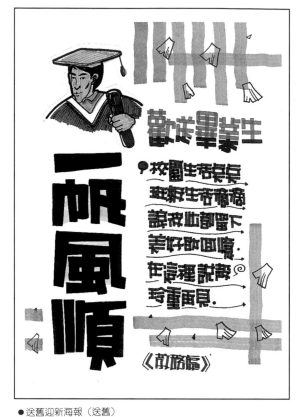

●送舊迎新海報（送舊）

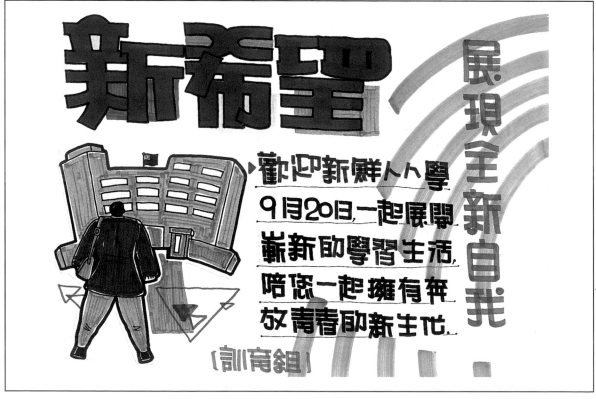

●送舊迎新海報（迎新）

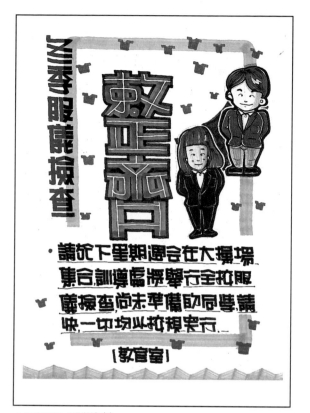

● 行事海報（服儀檢查）

● 行事海報（打靶）

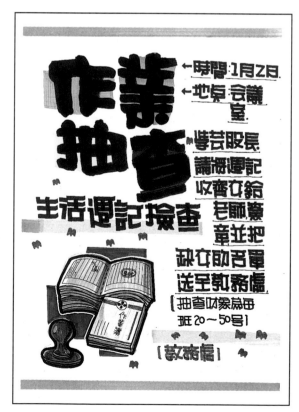

● 行事海報（作業檢查）

● 行事海報（幹部訓練）

●行事海報（演講）

●行事海報（演講）

●行事海報（演講）

● 校外教學海報

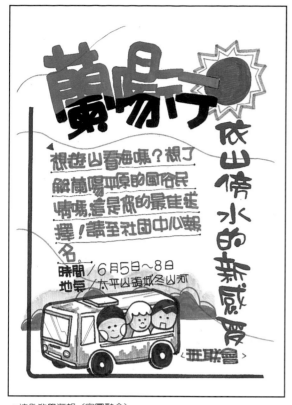

● 校外教學海報（字圖融合）

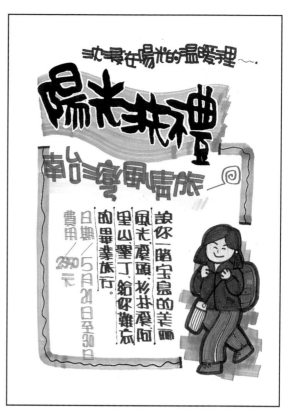

● 校外教學海報（字圖融合）

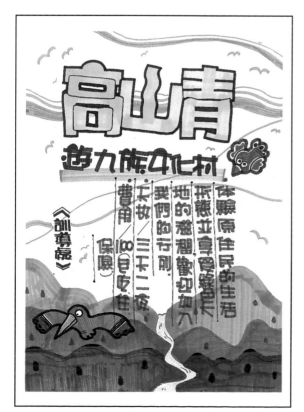

● 校外教學海報（字圖融合）

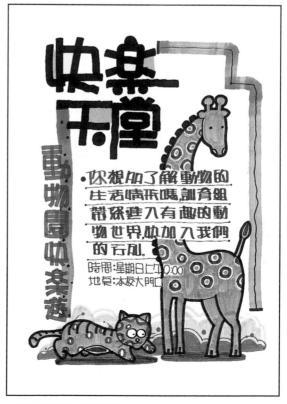

● 校外教學海報（字圖融合）

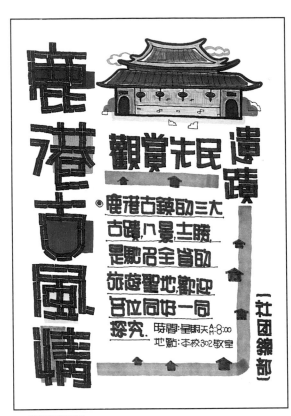

●校外教學海報

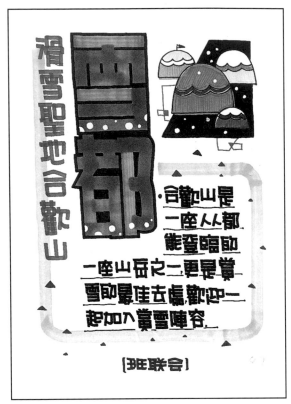

●校外教學海報

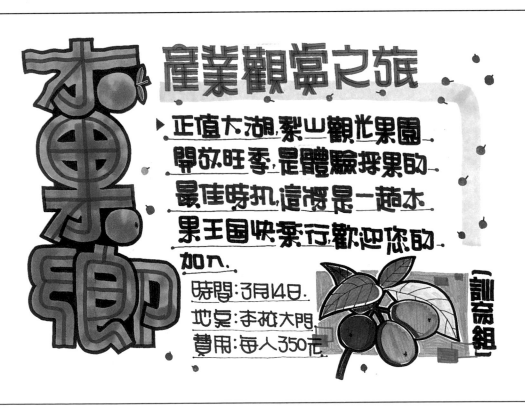

●校外教學海報

● 比賽海報

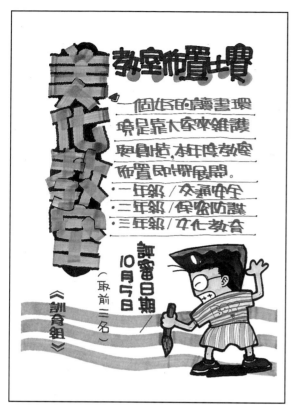

●比賽海報（教室佈置比賽）

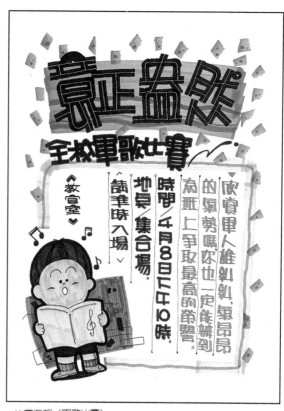

●比賽海報（軍歌比賽）

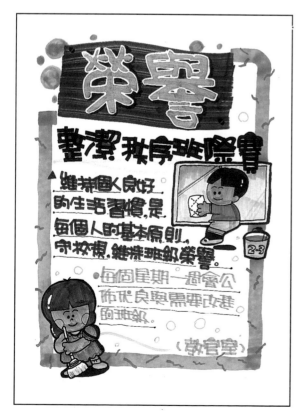

●比賽海報（整潔秩序比賽）變體字主標

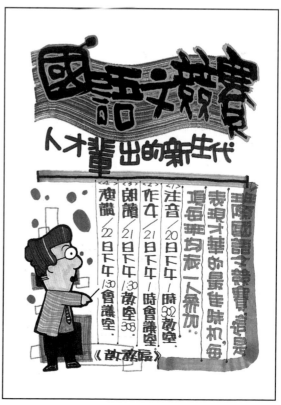

●比賽海報（國語文競賽）

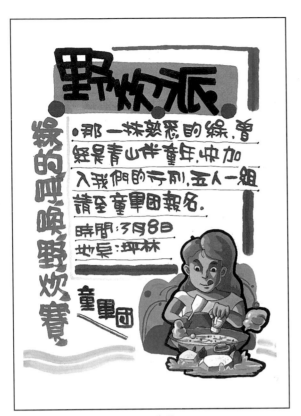

●比賽海報（野炊比賽）廣告顏料作圖

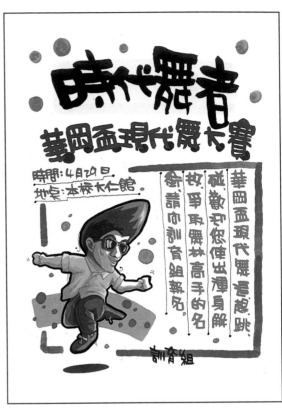

●比賽海報（現代舞比賽）廣告顏料作圖

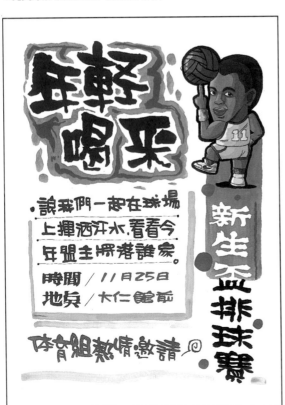

●比賽海報（排球比賽）廣告顏料作圖

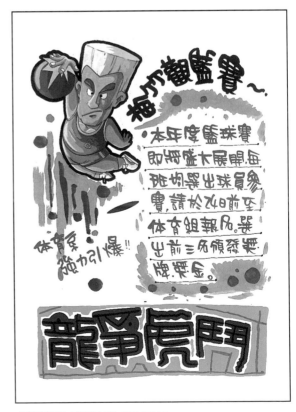

●比賽海報（籃球比賽）廣告顏料作圖

● 展覽海報

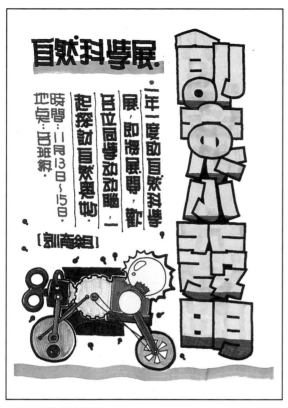
● 展覽海報（科學展覽）

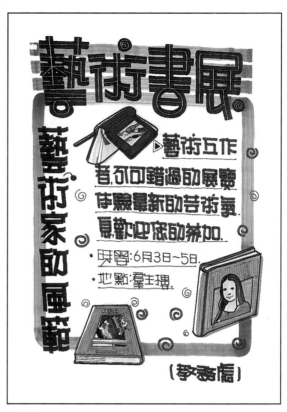
● 展覽海報（圖書展覽）

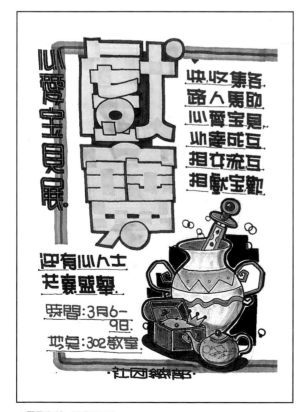
● 展覽海報（寶貝展覽）

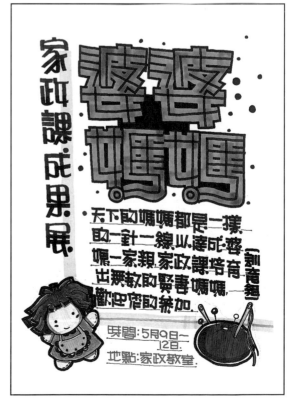
● 展覽海報（家政展覽）

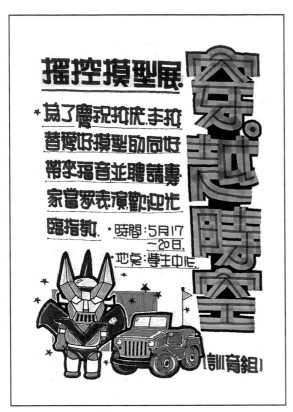

●展覽海報（模型展覽）

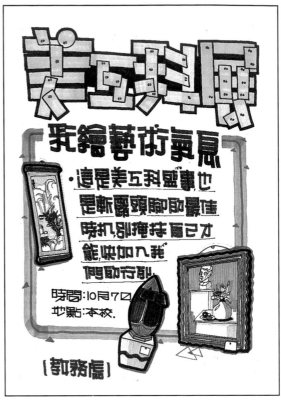

●展覽海報（美工科展覽）

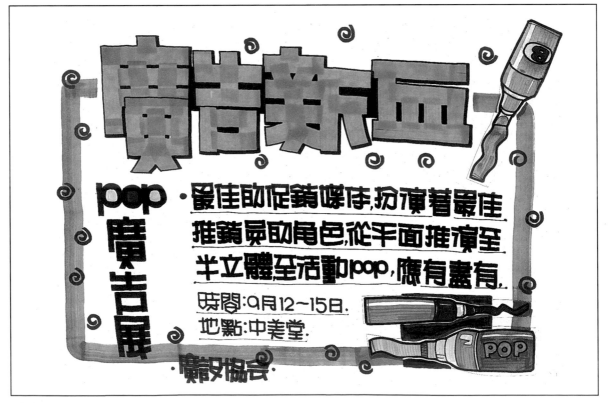

●展覽海報（POP廣告展覽）

● 公益海報

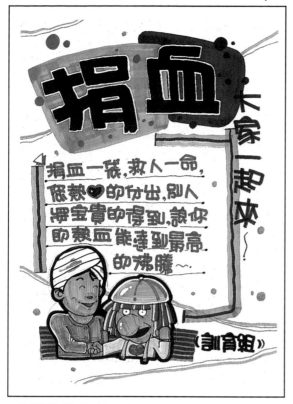

● 公益海報（捐血）字圖融合

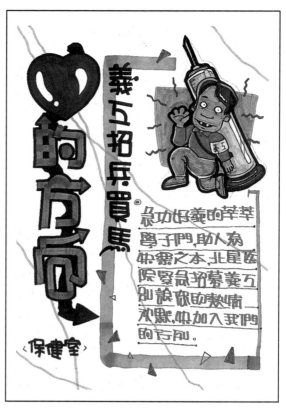

● 公益海報（義工）字圖融合

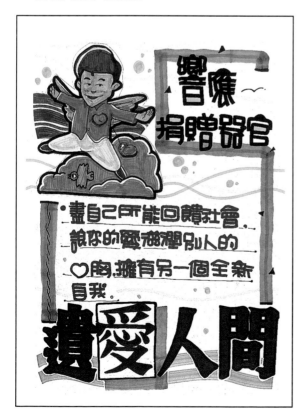

● 公益海報（捐贈器官）字圖融合

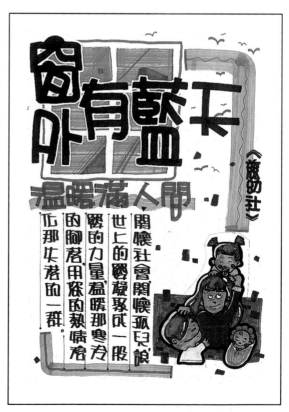

● 公益海報（關懷孤兒）字圖融合

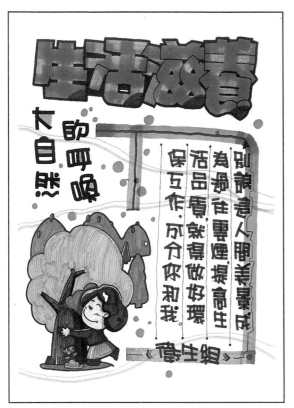

●公益海報（環保）

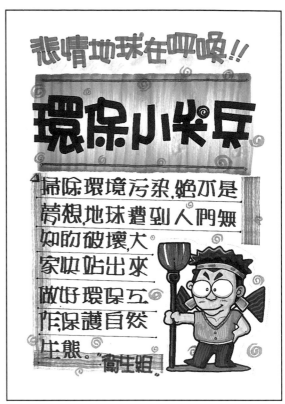

●公益海報（環保）

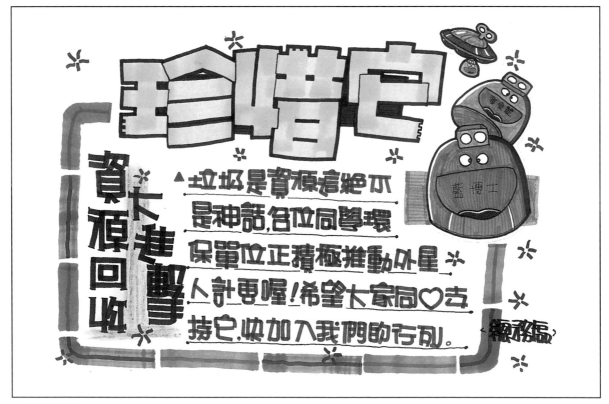

●公益海報（垃圾分類）

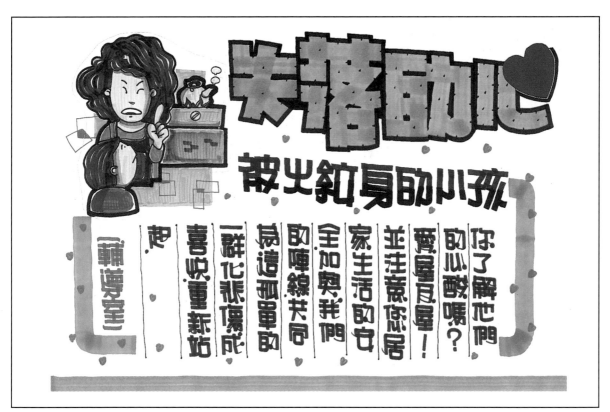

● 公益海報（燙傷基金會）

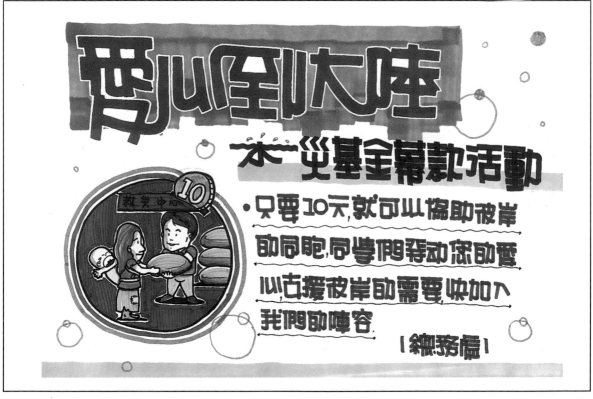

● 公益海報（愛心到大陸）

● 宣導海報

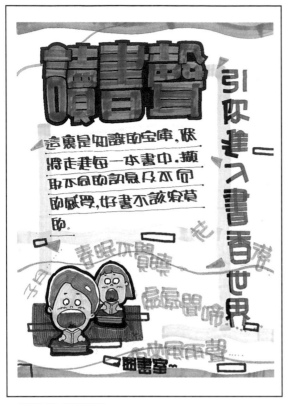

● 宣導海報（書香世界）

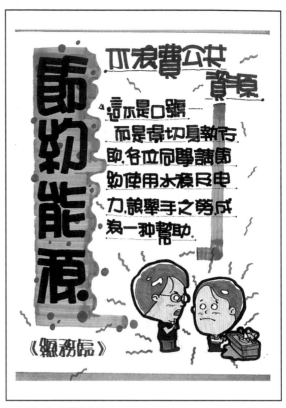

● 宣導海報（節約能源）

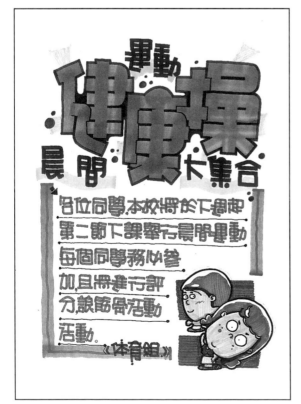

● 宣導海報（晨間運動）

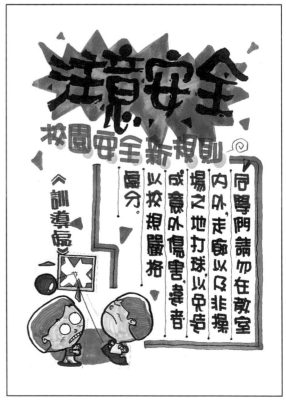

● 宣導海報（校園安全）

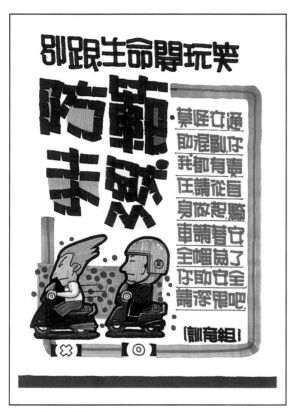

● 宣導海報（交通安全）

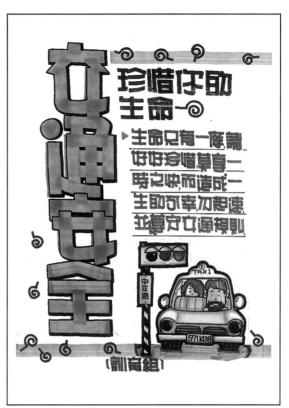

● 宣導海報（交通安全）

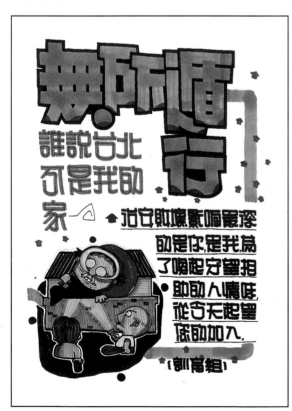

● 宣導海報（守望相助）

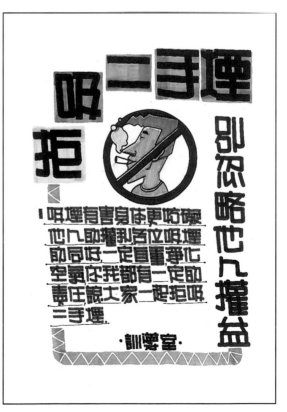

● 宣導海報（拒吸二手煙）

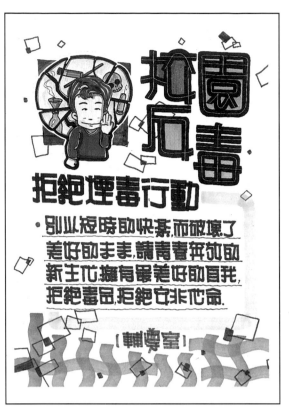

●宣導海報（反毒）

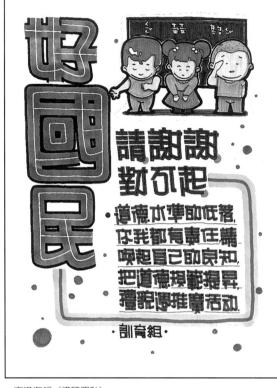

●宣導海報（禮貌運動）

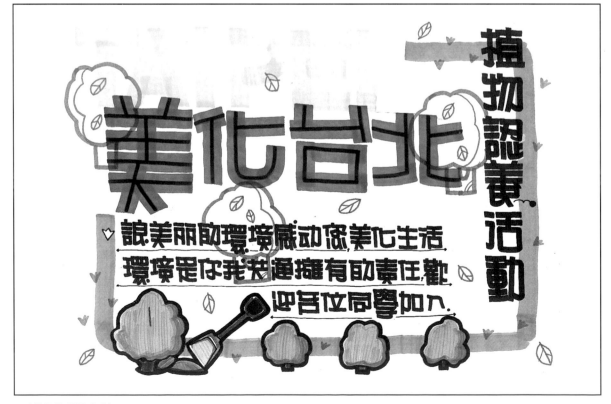

●宣導海報（美化台北）

● 輔導海報

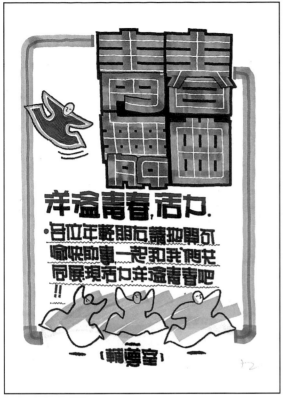

● 輔導海報

● 輔導海報

● 輔導海報

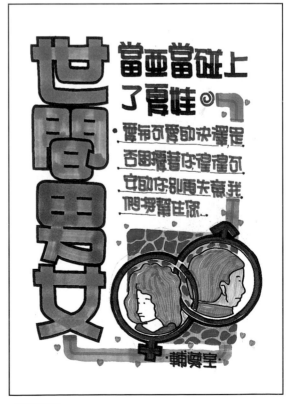

● 輔導海報

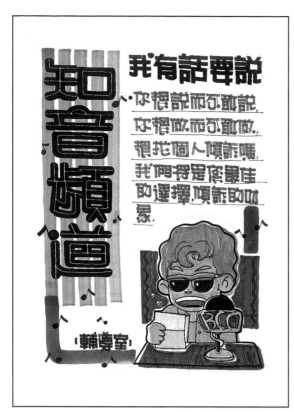

● 輔導海報

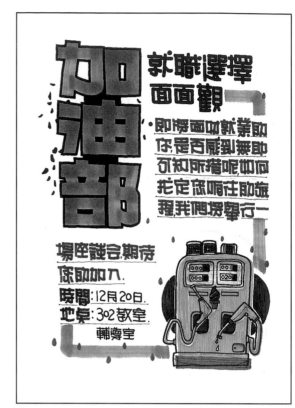

● 輔導海報

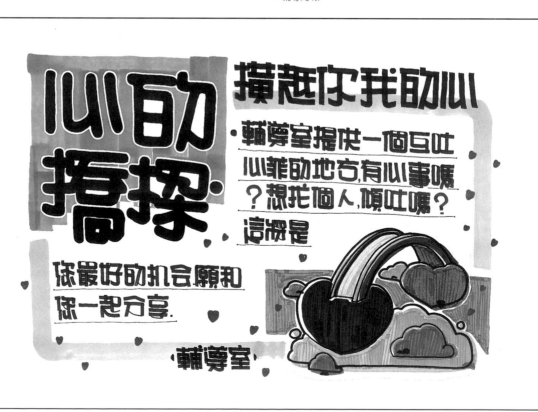

● 輔導海報

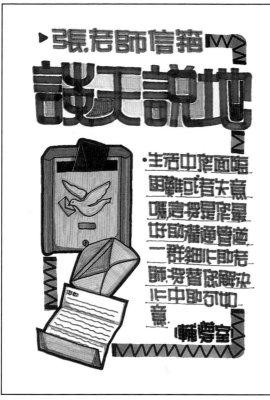

● 輔導海報

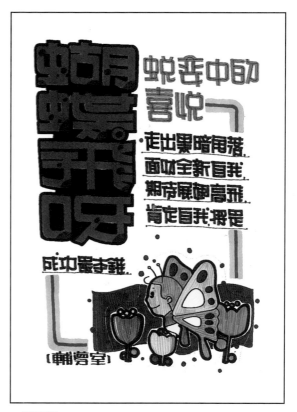

● 輔導海報

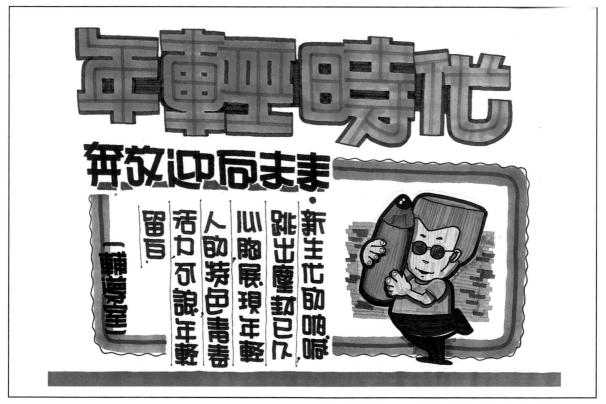

● 輔導海報

● 告示海報

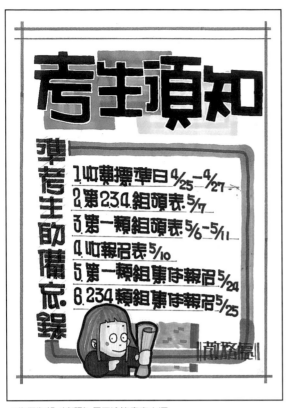

●告示海報（考訊）用平塗筆書寫主標

●告示海報（交還時間）用平塗筆書寫主標

●告示海報（考訊）用毛筆書寫主標

●告示海報（留校規則）用毛筆書寫主標

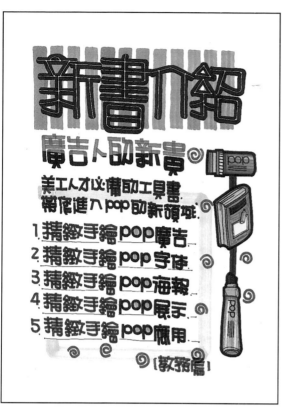

●告示海報（新書介紹）

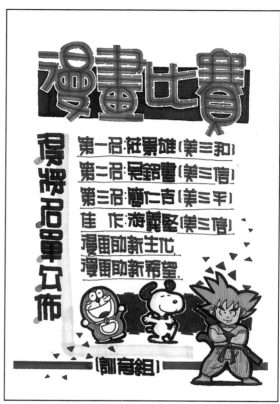

●告示海報（名單公佈）

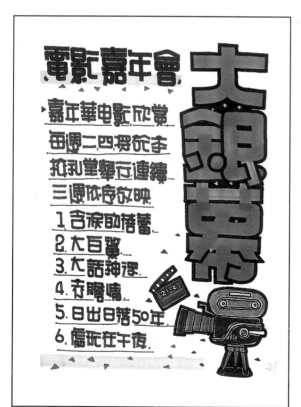

●告示海報（電影時間表）

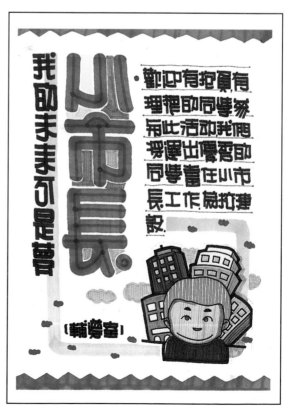

●告示海報（選舉公告）

● 餐飲海報

● 餐飲海報（用粉臘筆書寫主標）

● 餐飲海報（用粉臘筆書寫主標）

● 餐飲海報（用粉臘筆書寫主標）

● 餐飲海報（用粉臘筆書寫主標）

●餐飲海報

●餐飲海報

●餐飲海報

● 保健海報

● 保健海報（靈魂之窗）

● 保健海報（口腔保健）

● 保健海報（預防注射）

● 保健海報（健康檢查）

● 保健海報（大掃除）

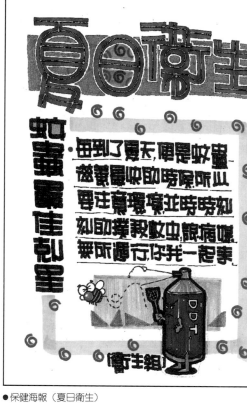

● 保健海報（夏日衛生）

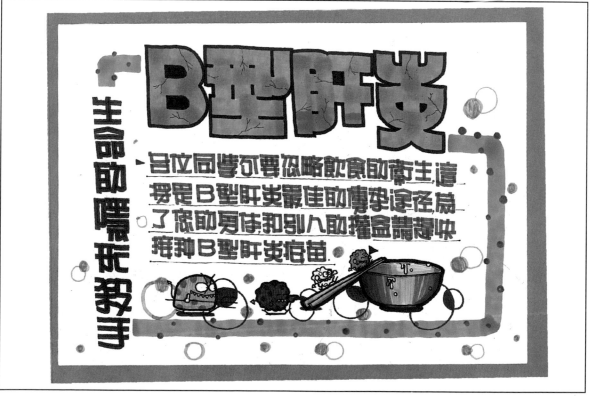

● 保健海報（B型肝炎）

第八章
商業海報的應用

在繁忙擁擠的氣壓下,「忙碌」成了現代都市人的最佳代名詞,在忙碌下形成了「精緻分工」的形態向「專業」的途境發展,POP廣告也應合這股潮流作了極為詳盡廣告分配,各有各的促銷空間,只要有周全的企劃與密切的溝通在行銷上必有很好的成績。以下介紹給各位的是各種不同廣告物所發揮的實際功用,讓您能很明瞭應用的場合與方向。

首先提的是**促銷海報**這是店家將商品新訊傳遞給顧客的最佳管道,而消費者也因促銷海報而增加購物上的便利,除了能節省店家的人力外、消費者的選擇空間也比較多,間接的增加購物上的樂趣。**拍賣海報**:除了能將店面過剩或銷路較差的商品做明顯的促銷外,還可刺激消費者貪小便宜的心態,增加了店家的營利也滿足了顧客的購買慾望。**開幕海報**:一家店的開張必定要有一鳴驚人的促銷手段,所以必需以亮麗耀眼佈置以抓住顧客的潛在印象,以達到宣傳的目的。**節慶海報**:如何能激發起消費者購買衝動,必須以辦活動來吸引顧客的參與,所以在製作上應以較活潑及熱鬧的感覺來

設計。**節日海報**:一年各個節慶是促銷活動的發揮重心,所以店家可依每個節日的特性做為廣告宣傳的主導,其設計的重點以節日的象徵色為主流,即可做出很好的佈置效果。**季節海報**:春、夏、秋、冬四個節令給予人截然不同的感受,表現的訴求空間以形象海報為主,隨著四季的變化,也讓消費者也以不同的購買心情快樂購物。**形象海報**:維護企業形象在現代社會中是非常的重要,不重視營利以著公益活動、回饋顧客的心態來宣傳,本質是服務大眾但良好的印象以深植消費者的心裡。**招生、產品介紹海報**:主要是將招生的內容及產品的特性給突顯,所以應以較簡潔大方的方式來發揮,使顧客不致產品閱讀的障礙。**訊息、告示、說明性海報**:主要是公佈所執行的事務,在版面的處理上不宜太過花俏而導致「物極必反」的情形發生。

以上介紹是商業海報各種應用;後面範例裡也將前面所介紹的技巧在此有充份的應用,成為你在製作時最佳工具書。

●每個場合都有特定的POP佈置從弔牌至平面POP都需詳盡的規劃

● 促銷海報

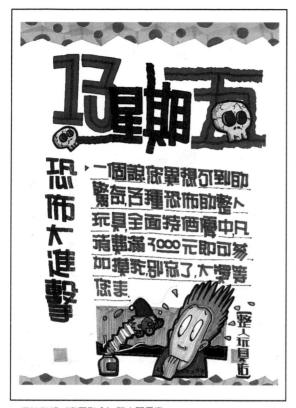

· 促銷海報（字圖融合）整人玩具店

· 促銷海報（字圖融合）花店

· 促銷海報（字圖融合）舞廳

· 促銷海報（字圖融合）水果行

· 促銷海報（幾合圖形裝飾）電器行

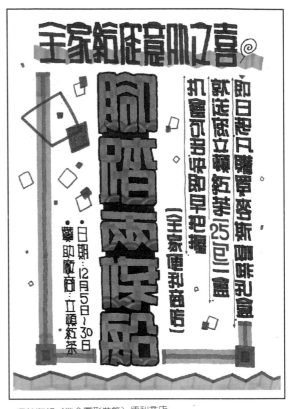

· 促銷海報（幾合圖形裝飾）便利商店

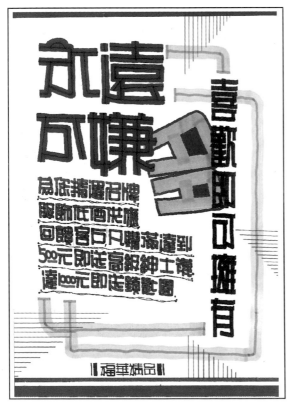

· 促銷海報（幾合圖形裝飾）精品店

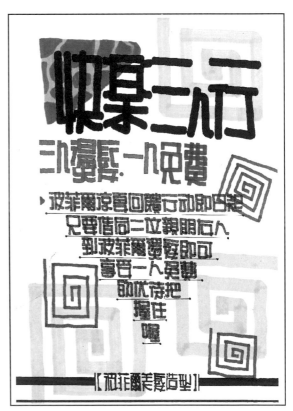

· 促銷海報（幾合圖形裝飾）髮廊

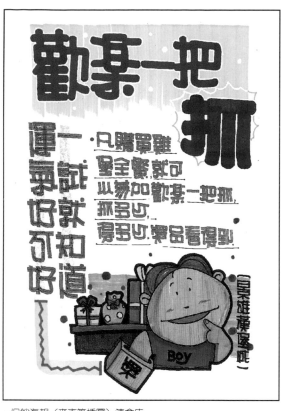

· 促銷海報（麥克筆插圖）速食店

· 促銷海報（麥克筆插圖）速食店

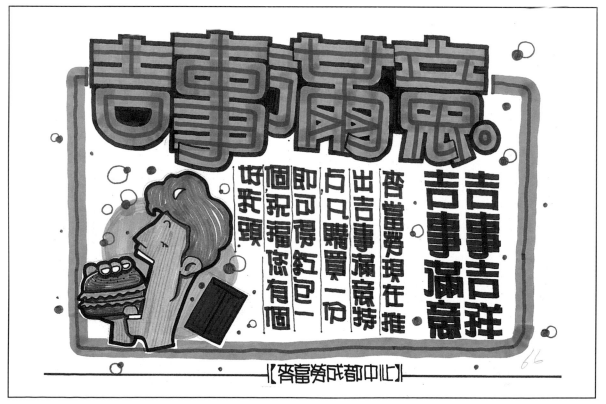

· 促銷海報（麥克筆插圖）速食店

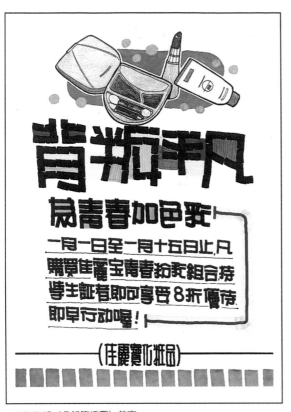

· 促銷海報（色鉛筆插圖）美容

· 促銷海報（色鉛筆插圖）超市

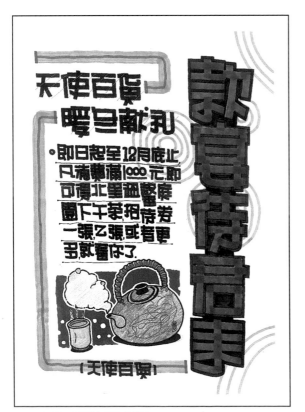

· 促銷海報（色鉛筆插圖）百貨行

· 促銷海報（色鉛筆插圖）電器行

・促銷海報（麥克筆插圖）麵包店

・促銷海報（麥克筆插圖）便利商店

· 促銷海報（變體字主標，水彩插圖）休閒中心

· 促銷海報（變體字主標，水彩插圖）茶坊

· 促銷海報（變體字主標，水彩插圖）傢俱

· 促銷海報（變體字主標，水彩插圖）骨董店

● 拍賣海報

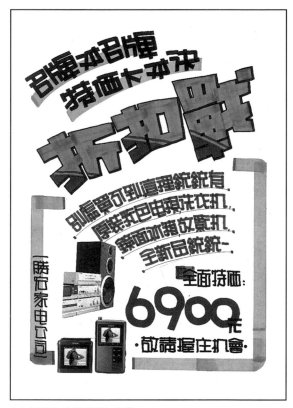

· 拍賣海報（圖片剪貼）家電

· 拍賣海報（圖片剪貼）鞋行

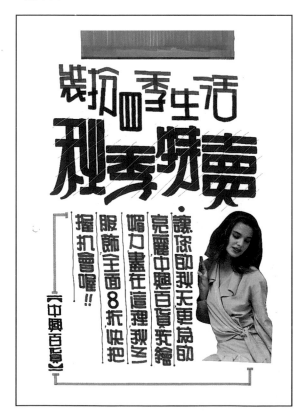

· 拍賣海報（圖片剪貼）百貨

· 拍賣海報（圖片剪貼）百貨

· 拍賣海報（變體字主標）精品

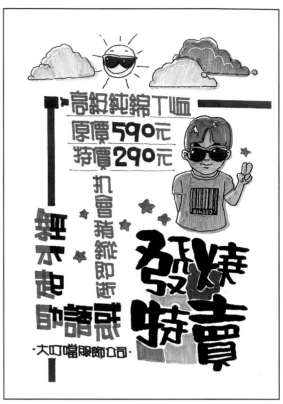

· 拍賣海報（變體字主標）服飾

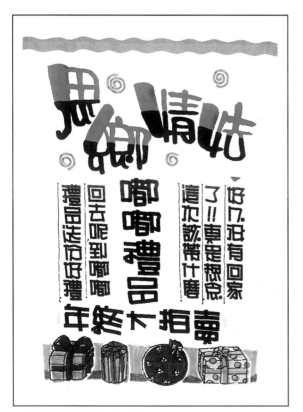

· 拍賣海報（變體字主標）禮品

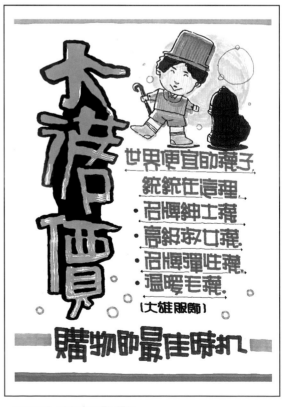

· 拍賣海報（變體字主標）服飾

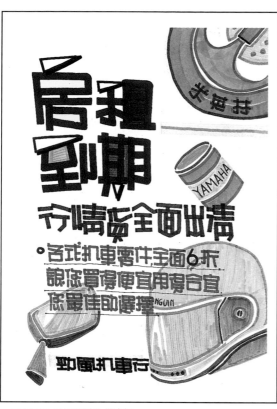

· 拍賣海報（以圖為底）機車行

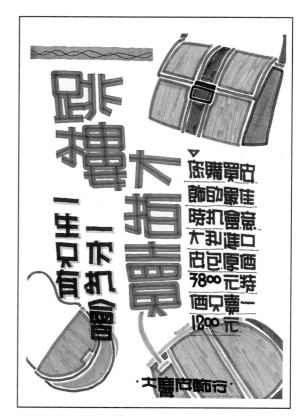

· 拍賣海報（以圖為底）皮飾

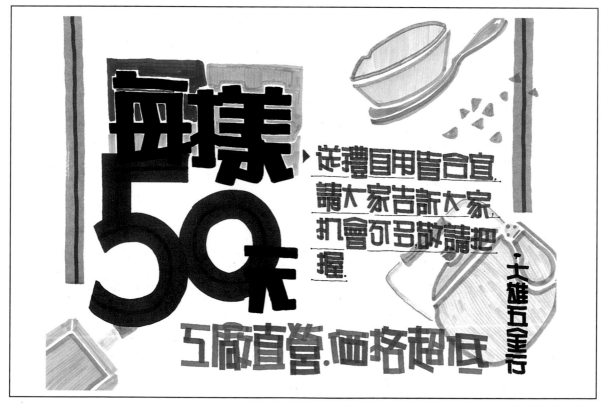

· 拍賣海報（以圖為底）五金行

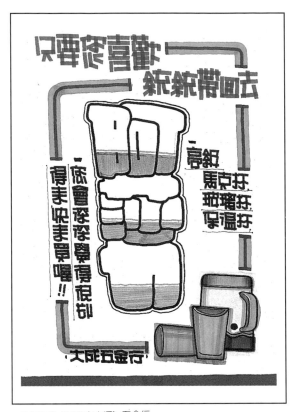

· 拍賣海報（藝術字主標）五金行

· 拍賣海報（藝術字主標）皮飾

· 拍賣海報（藝術字主標）服飾

● 開幕海報

· 開幕海報（廣告顏料以圖為底）小吃店

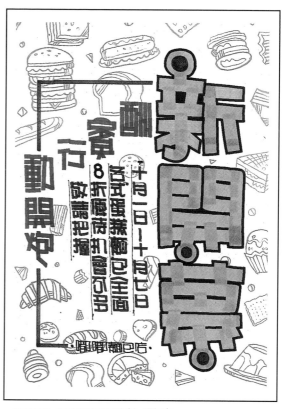

· 開幕海報（廣告顏料以圖為底）麵包店

· 開幕海報（廣告顏料以圖為底）喜餅

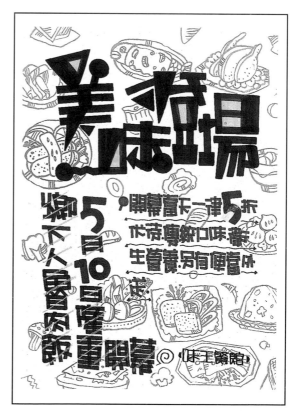

· 開幕海報（廣告顏料以圖為底）餐館

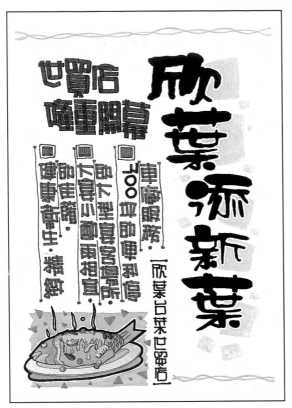

· 開幕海報（變體字主標，廣告顏料插圖）台菜

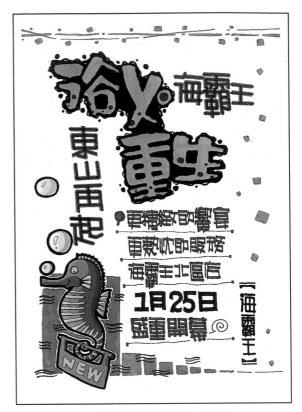

· 開幕海報（變體字主標，廣告顏料插圖）海鮮樓

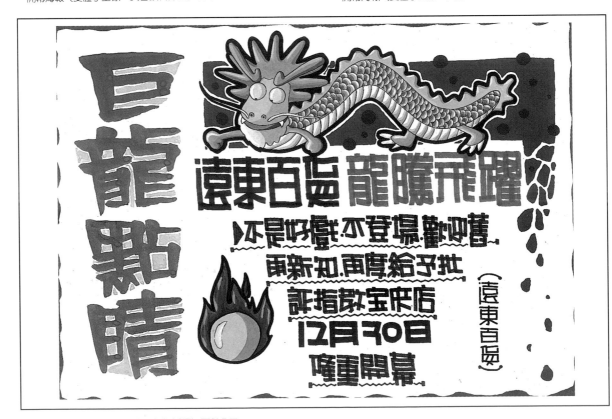

· 開幕海報（變體字主標，廣告顏料插圖）百貨公司

● 節慶海報

· 節慶海報（麥克筆插圖）美容

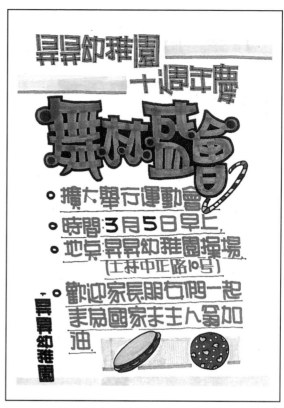

· 節慶海報（麥克筆插圖）幼稚園

· 節慶海報（麥克筆插圖）圖書公司

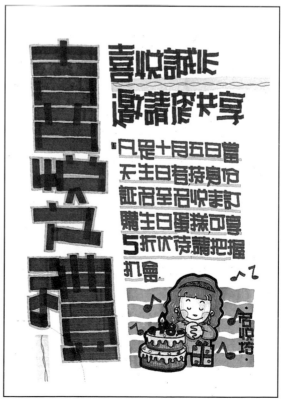

· 節慶海報（麥克筆插圖）蛋糕城

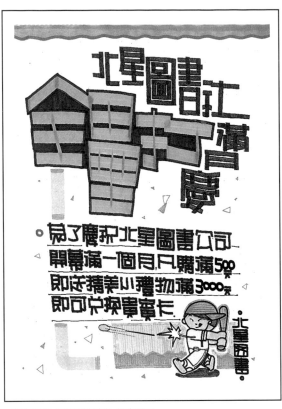

· 節慶海報（麥克筆插圖）圖書公司

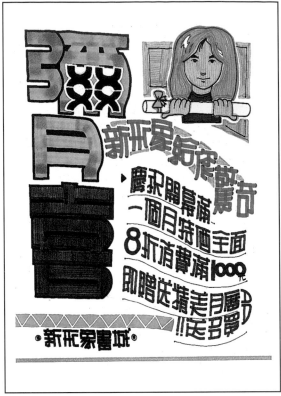

· 節慶海報（麥克筆插圖）書店

· 節慶海報（麥克筆插圖）公家機關

● 節日海報

· 節日海報（粉臘筆插圖）父親節，百貨

· 節日海報（粉臘筆插圖）教師節，書店

· 節日海報（粉臘筆插圖）兒童節，童裝

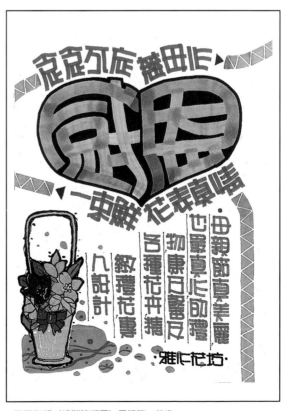

· 節日海報（粉臘筆插圖）母親節，花店

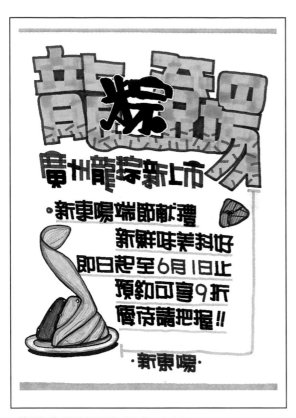

· 節日海報（麥克筆插圖）端午節，公家機關

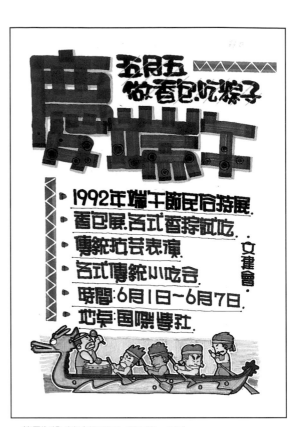

· 節日海報（麥克筆插圖）端午節，食品

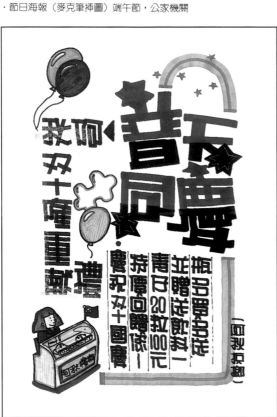

· 節日海報（麥克筆插圖）雙十節，檳榔

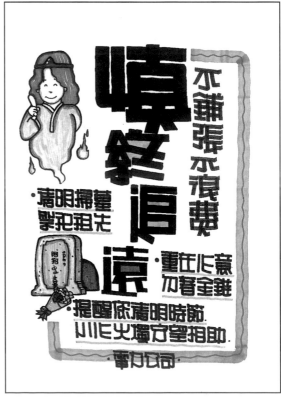

· 節日海報（麥克筆插圖）清明節，公家機關

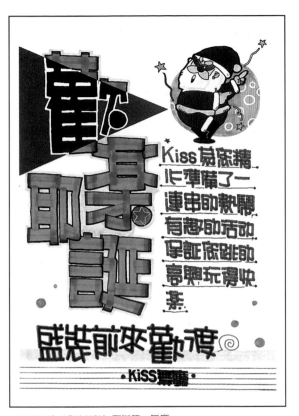

・節日海報（色塊剪貼）聖誕節，舞廳

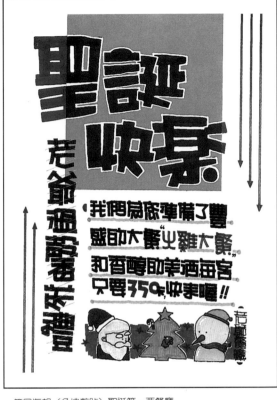

・節日海報（色塊剪貼）聖誕節，西餐廳

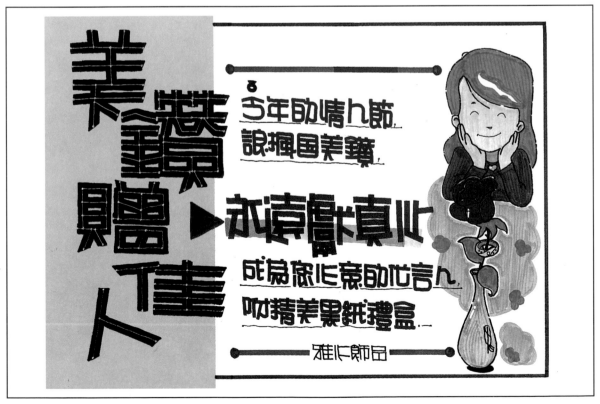

・節日海報（色塊剪貼）情人節，珠寶店

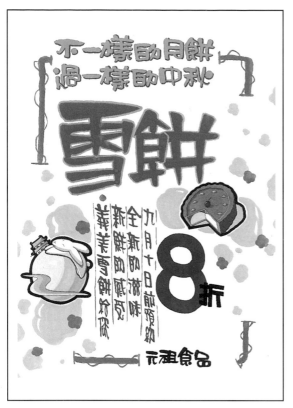

· 節日海報（變體字主標，廣告顏料插圖）中秋節，食品

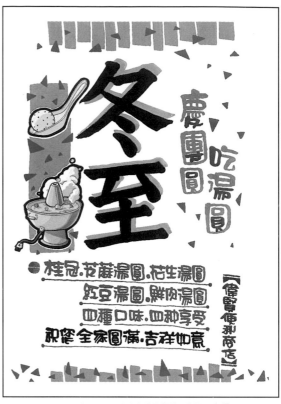

· 節日海報（變體字主標，廣告顏料插圖）冬至，食品

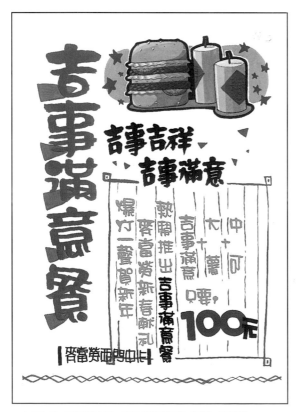

· 節日海報（變體字主標，廣告顏料插圖）春節，速食店

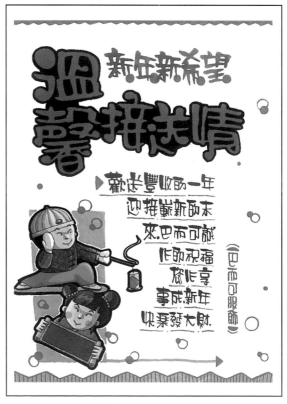

· 節日海報（變體字主標，廣告顏料插圖）春節，服飾

● 季節海報

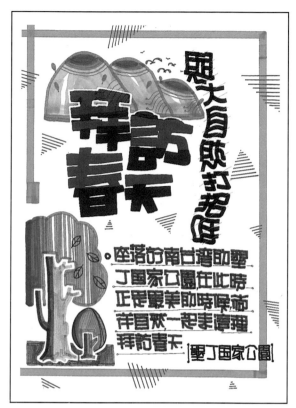

·季節海報（字圖融合）春，公家機關

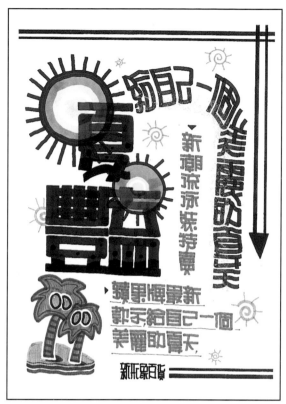

·季節海報（字圖融合）夏，百貨

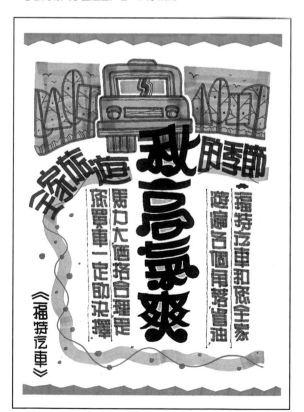

·季節海報（字圖融合）秋，汽車促銷

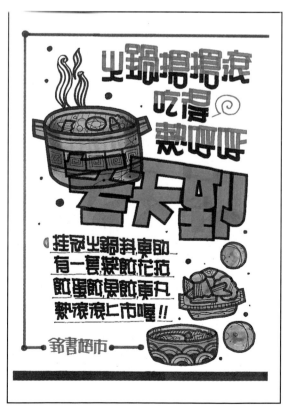

·季節海報（字圖融合）冬，超市

· 季節海報（合成文字主標，具像插圖）春，花店

· 季節海報（合成文字主標，具像插圖）夏，食品

· 季節海報（合成文字文標，具像插圖）秋，服飾

· 季節海報（合成文字文標，具像插圖）冬，美容

● 形象海報

・形象海報（麥克筆插圖）酒店

・形象海報（麥克筆插圖）汽車促銷

・形象海報（麥克筆插圖）房屋仲介

・形象海報（麥克筆插圖）航空公司

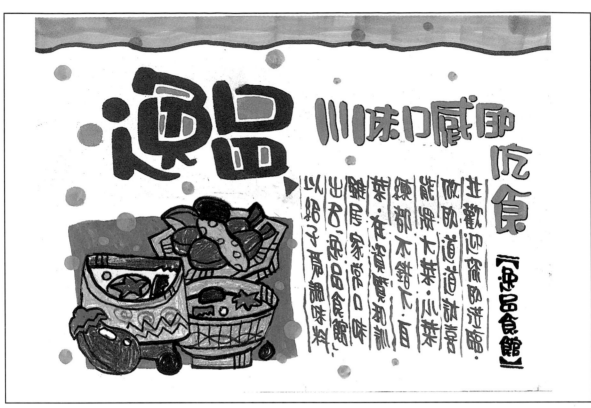

· 形象海報（型板主標，粉蠟筆插圖）餐館

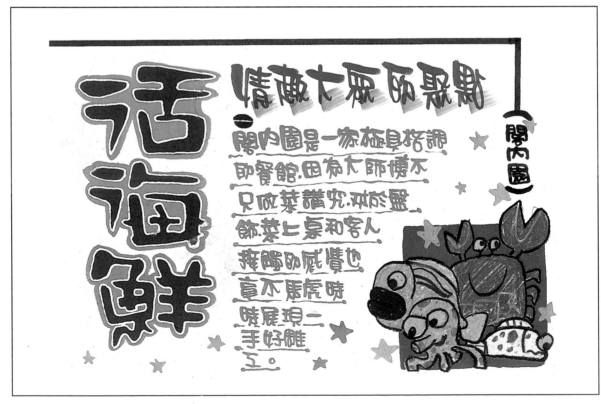

· 形象海報（型板主標，粉蠟筆插圖）海鮮樓

· 形象海報（黑體字主標，幾何圖形裝飾）快速沖洗

· 形象海報（黑體字主標，幾何圖形裝飾）食品

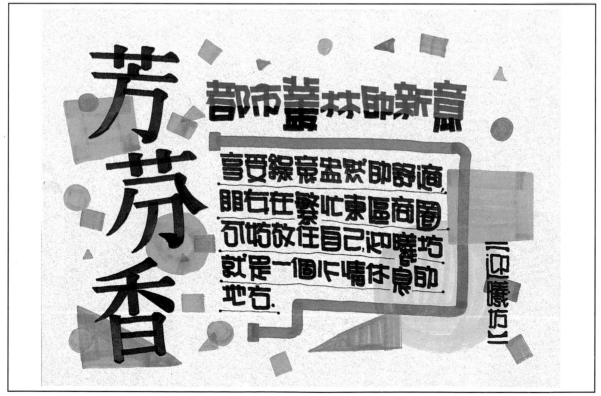

· 形象海報（宋體字主標，幾何圖形裝飾）西餐廳

· 形象海報（合成文字主標，圖片剪貼）服飾　　　　· 形象海報（合成文字主標，圖片剪貼）服飾

· 形象海報（合成文字主標，圖片剪貼）精品

● 招生海報

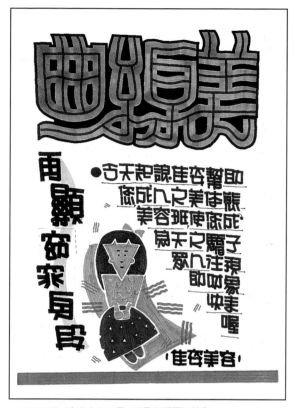

· 招生海報（合成文字主標，造形化插圖）美容

· 招生海報（合成文字主標，造形化插圖）課輔班

· 招生海報（合成文字主標，造形化插圖）補習班

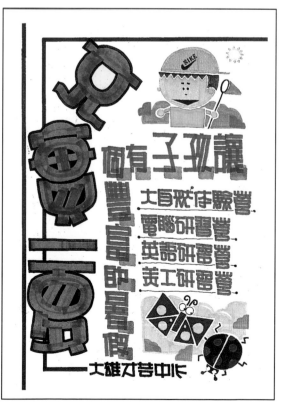

· 招生海報（合成文字主標，造形化插圖）才藝班

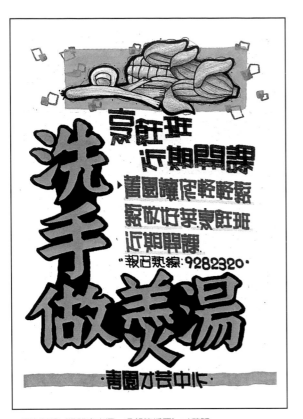

· 招生海報（變體字主標，色鉛筆插圖）才藝班

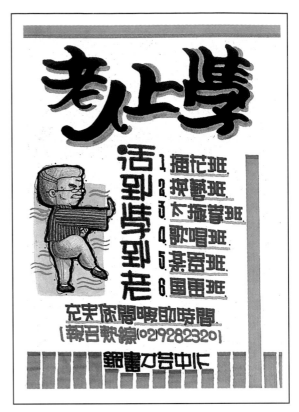

· 招生海報（變體字主標，色鉛筆插圖）補習班

· 招生海報（變體字主標，色鉛筆插圖）才藝中心

· 招生海報（造形化插圖）美儀中心

· 招生海報（造形化插圖）調酒班

· 招生海報（造形化插圖）駕駛班

· 招生海報（造形化插圖）補習班

· 招生海報（麥克筆插圖）語言班

· 招生海報（麥克筆插圖）電腦班

· 招生海報（麥克筆插圖）才藝班

● 產品介紹海報

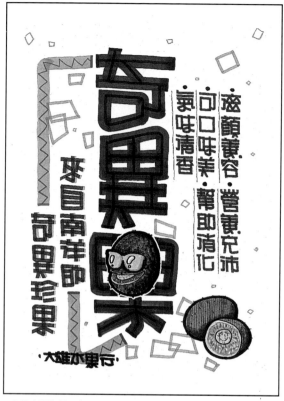

· 產品介紹海報（字圖融合）水果行

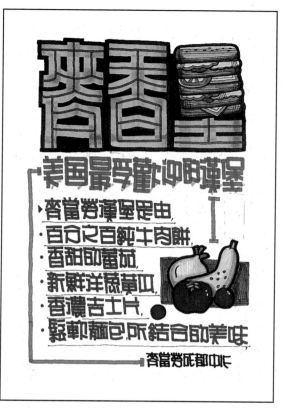

· 產品介紹海報（字圖融合）速食店

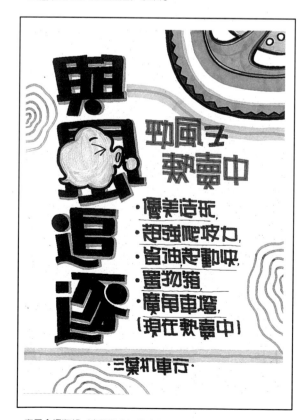

· 產品介紹海報（字圖融合）機車行

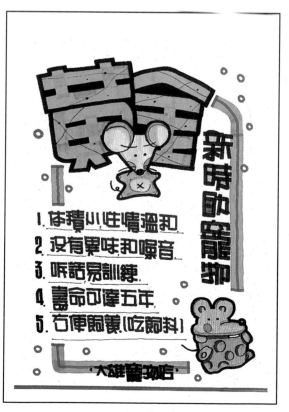

· 產品介紹海報（字圖融合）寵物店

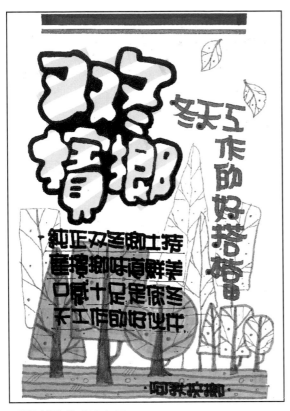

· 產品介紹海報（藝術字主標，以圖為底）檳榔

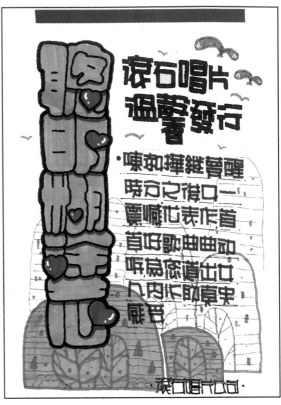

· 產品介紹海報（藝術字主標，以圖為底）唱片介紹

· 產品介紹海報（藝術字主標，以圖為底）五金行

● 訊息海報

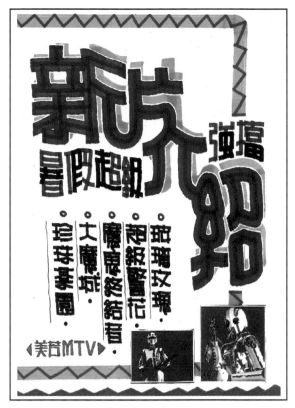

· 訊息海報（合成文字主標，圖片剪貼）MTV

· 訊息海報（合成文字主標，圖片剪貼）加油站

· 訊息海報（合成文字主標，圖片剪貼）夜總會

· 訊息海報（合成文字主標，圖片剪貼）鐘錶行

・訊息海報（麥克筆插圖）刻印行

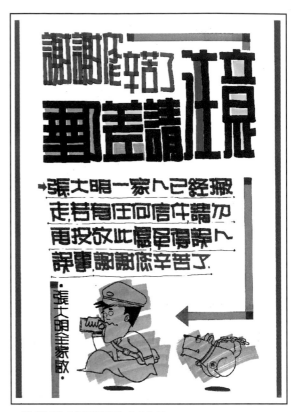

・訊息海報（麥克筆插圖）住家告示

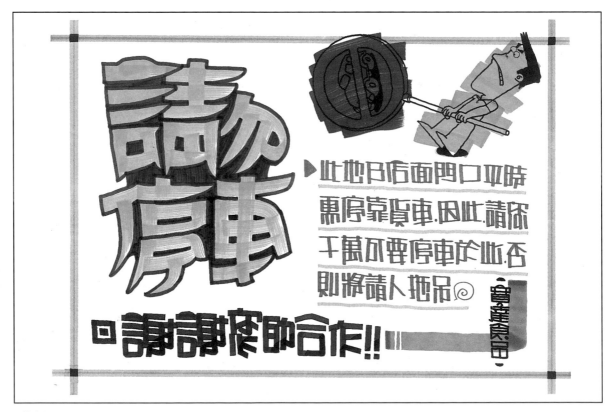

・訊息海報（麥克筆插圖）平價中心

● 告示海報

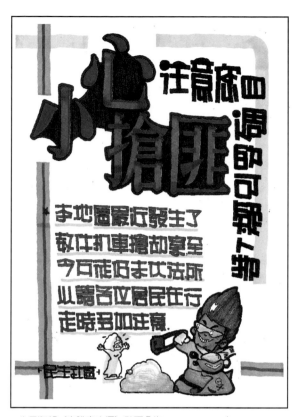

· 告示海報（宋體字主標）社區公告

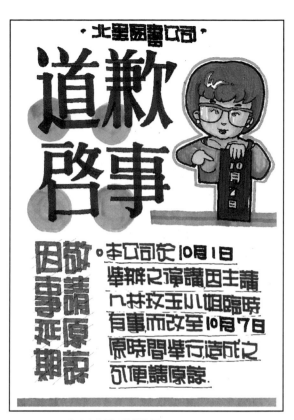

· 告示海報（宋體字主標）道歉啟示

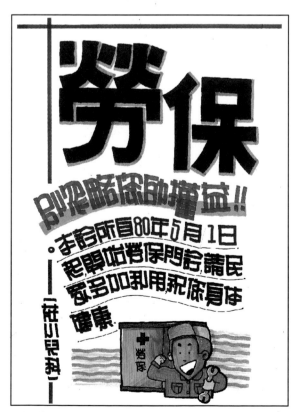

· 告示海報（黑體字主標）醫院公告

· 告示海報（黑體字主標）開幕公告

· 告示海報（平塗筆主標）請假須知

· 告示海報（平塗筆主標）修路公告

· 告示海報（平塗筆主標）選舉公告

· 告示海報（平塗筆主標）客滿公告

● 說明性海報

·說明海報（粉臘筆主標，以圖為底）小吃店

·說明海報（粉臘筆主標，以圖為底）鐘錶行

·說明海報（粉臘筆主標，以圖為底）速食店

·說明海報（粉臘筆主標，以圖為底）旅行社

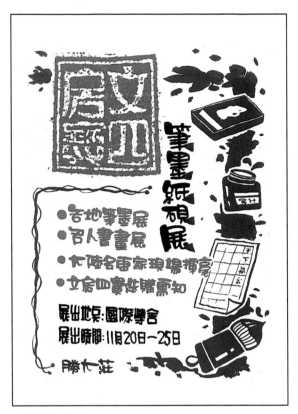

· 說明海報（拓印主標，廣告顏料造形化）畫廊　　　　　· 說明海報（拓印主標，廣告顏料造形化）骨董店

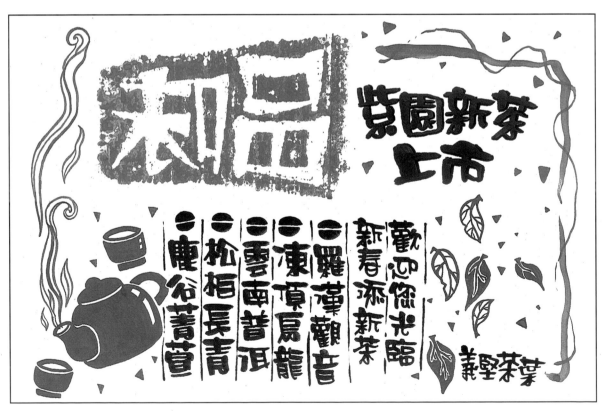

· 說明海報（拓印主標，廣告顏料造形化）茶葉行

第九章 立體POP應用

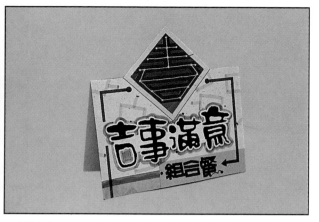

●紙鏤空立體POP·

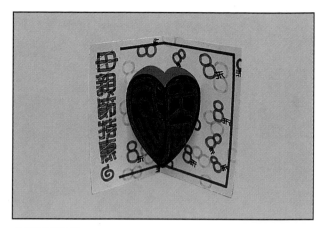

●紙雕立體POP

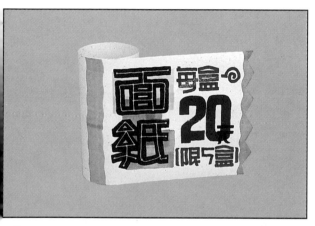

●圖筒式立體POP

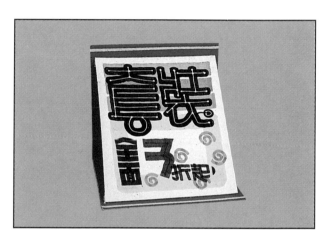

●三明治形立體POP

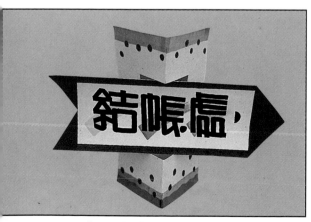

●箭頭指標立體POP

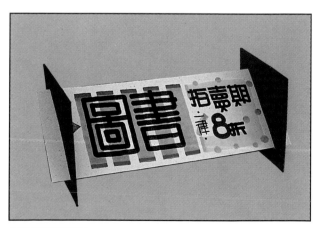

●夾式形立體POP

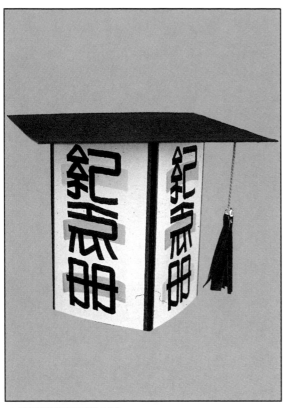

● 多面形立體POP（學士帽）

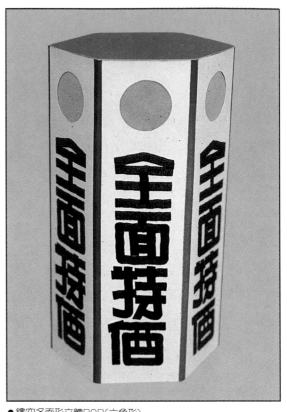

● 鏤空多面形立體POP（六角形）

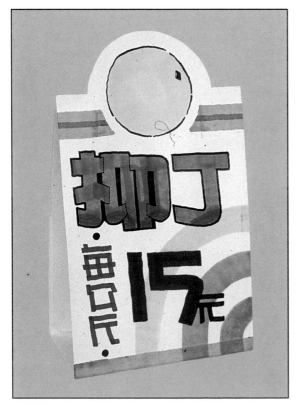

● 三角立牌（標價立卡）

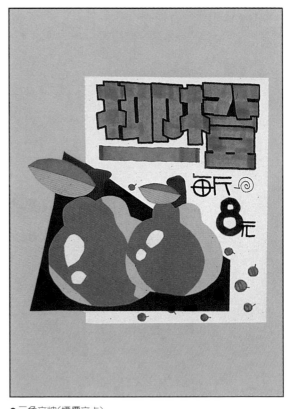

● 三角立牌（標價立卡）

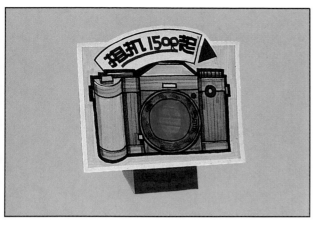

● 具象插畫立體POP

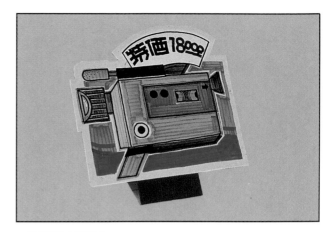

● 具象插畫立體POP

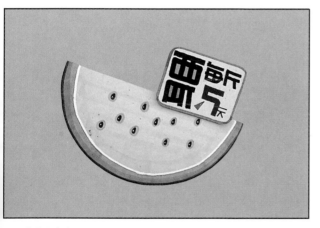

● 具象剪貼立體POP

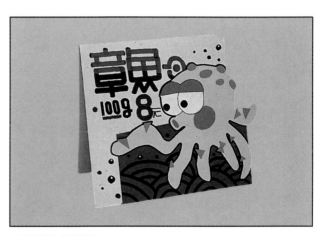

● 具象剪貼立體POP

● 具象剪貼立體POP

● 具象剪貼立體POP

● 具象實體立體POP

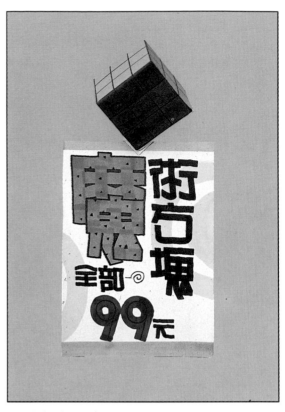

● 具象實體立體POP

● 具象實體立體POP

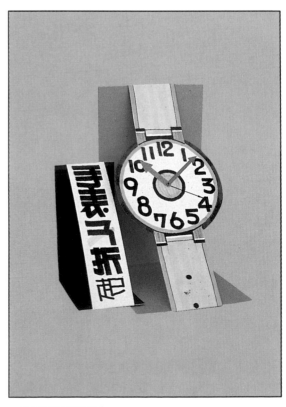

● 具象實體立體POP

SMUGGLERS

CÓBΛ
PRODUCE COBA, Co.

LET'S PLAY SPORTS TOGETHER
NÔHYA CLUB

LET'S PLAY SPORTS TOGETHER
NÔYA CLUB

RIVER·LAY·KAGAWA

PÙP tàP

PÙP tàP

N?
PUT UN!
HAND SOME!
GARI GARI
©CIS

EAZY CAT
© 1988 CIS CHARACTER IDENTIFICATION SYSTEM

元気寿司

Chat

do you enjoy yourself?

STUDIO SEA HORSE

SUNSHINE INTERNATIONAL AQUARIUM

RUONY

©VERNAL+GREEN CAMEL

Game Theater
Dorappie

©1990 CIS

Pie-face

Happiness is always just around the corner
from sadness. Today's goodbye is preparation
for tomorrow's hello.

Boku wa umi no ninkimono
aoi umi ga daisuki nanda
Itumo puka puka kaisuiyoku
Sora kara Kamome ga
'Konnitiwa'

©1990 CIS Character Identification System

CS COSMOS

FLOWER LINER